專業插畫家教你創意繪畫

諷刺插畫
繪製攻略

鄭琇日 著

●

林芳如 譯

楓書坊

拿起鉛筆

Drawing! 要畫什麼呢？

或許會有讀者因為一打開書，就看到這句話而心情煩悶，但是正如書名所説的，我們要朝某個方向推動進度才是。只要是人，無論是誰，都渴望表達自己的想法，無論那是以什麼方式。各式各樣的藝術行為包含歌唱、詩作、舞蹈、雕刻或創作等等，畫畫也屬其中之一。本書要説的顯然是畫畫，而且展現的還是繪畫領域中，屬於人物畫之一的「諷刺插畫」。

繪畫類型大致上可以根據對象的動作與是否有生命力，區分為靜物畫和動物畫；根據使用的材料和工具，又有油畫、鋼筆畫、鉛筆畫、粉彩畫、水彩畫和炭筆畫等各式各樣的種類。我們要畫的諷刺插畫屬於動作多的動物畫（細分的話是人物畫），作畫材料和工具不受限，十分多元。

就像其他繪畫類型一樣，基本上使用的是最容易上手的鉛筆，繪畫諷刺插畫時，也是選擇自己最容易表現、最適合自己的東西就可以了。筆者也是選擇最適合自己的方便工具來畫諷刺插畫，而且也會以這個方法為主，告訴各位讀者如何繪畫。

我記憶中最久遠的 Drawing 回憶是我九或十歲的時候，在地面上用樹枝畫了釣魚的人。

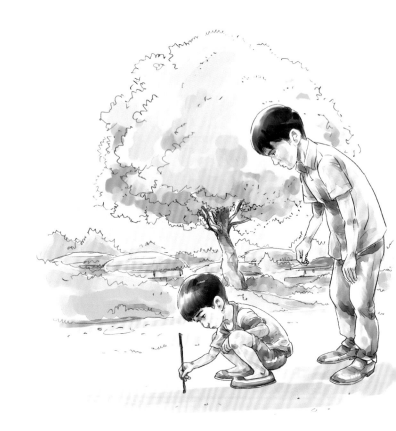

仲夏時節，蟬叫聲熱鬧的島嶼村莊裡，有個孩子蹲在地上畫畫，這個畫面本身就是一幅畫。

我在吵嘈的蟬叫聲環境下專心畫畫，連背後有人在看都不知道。

說要畫畫的時候，大家都會先在腦海中構築底圖。

但是思考要畫什麼的時候，如果太糾結於目的或太在意他人視線的話，是沒辦法把畫畫好的。

不要抱持隨便的心態繪製要秀給別人看的畫，要從不帶目的性的純粹繪畫，不，是從平凡的畫開始動手繪畫。

用什麼工具都好，先從自己周圍隨處可見的東西開始畫畫看，那就會慢慢產生自信，愈畫愈好。

嚴格說來，我記憶中最久遠的 Drawing 回憶，是後來聽大哥說，我才知道的。

大哥很好奇我這個年幼的弟弟蹲在地上用樹枝畫什麼，於是站在後面觀察，發現弟弟在畫的是釣客。雖然那是鄉下漁村小孩很有可能會畫的素材，但是大哥想知道年幼的弟弟畫得怎麼樣，所以更加仔細端詳，看到弟弟畫了水中魚兒咬住魚餌前一刻的模樣。

令大哥驚嘆的是，我擁有良好的觀察力，能夠描繪出同齡小孩很難表達的東西。如果叫愛釣魚的大人畫畫看魚鉤，大部分的人都會忘記要畫鉤尖，但是我卻連稍微刺穿魚餌的鉤尖都畫出來了。

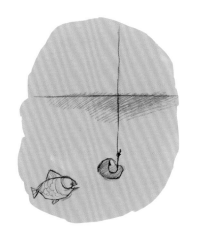
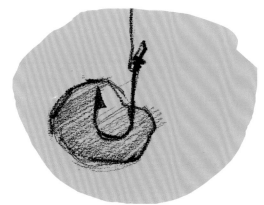

年紀與我相差頗多的大哥當時心想：「這小子長大後會是個人才！」當我靠繪畫餬口的時候，才跟我説了這個故事。

剛開始不需要設定必須畫得很好的宏偉目標，從自己可以畫得最好的平常事物開始畫畫看，這就是 Drawing 的第一步。

此外，在戶外練習的時候，當然會引人注目，所以剛開始也需要一點點的勇氣。

老實説，要甩開有人在背後看自己的壓力並不容易。

筆者在畫諷刺插畫之前，是先從漫畫起步的。投身於漫畫界沒多久的某一年，我想著要把人物畫好，隨意拿起簡單的畫具，就開始速寫人物了。

不對，一枝連畫具都稱不上的鉛筆，加上一本素描筆記本，就是全部了。

在挑選人潮多的地方的時候，我漫無目的地走向電車車站，決定要快速畫畫看下車乘客的模樣。

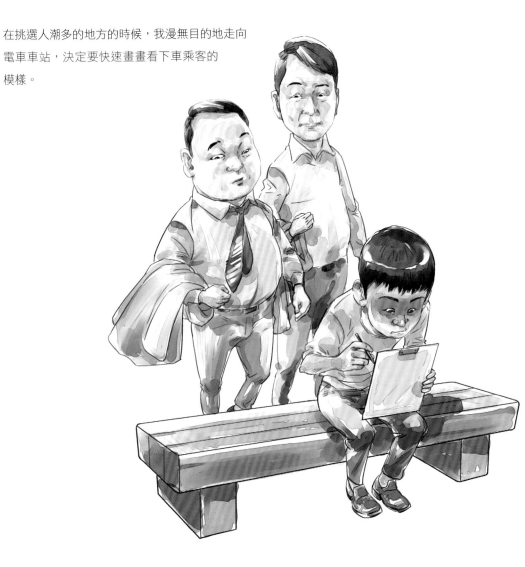

拿起鉛筆作畫一、兩年後，自認為現在也有一定的繪畫實力了。我找了月台上的某個椅子坐下來，認真畫了好一會，結果有兩個西裝筆挺的男人經過我身後，一邊偷瞄一邊悄悄地說：「基本功還沒練好呀。」

若是回想起當時的情況，我現在還是會不好意思，一想到單純的青春期就臉紅。

那句悄悄話跟了我一輩子，對我來說，是有如補藥的深遠影響。

邊看別人臉色邊畫畫、有人在背後看自己畫畫，這些對新手來說都是很難克服的壓力。

或許你會驚訝這本書談的是諷刺插畫，怎麼突然提到了漫畫，但是事實上諷刺插畫和漫畫有著密不可分的關係，caricature（諷刺插畫）的字典定義是「畫（諷刺）漫畫、使漫畫化」。

諷刺插畫是一種人物畫，意思為故意畫得誇張可笑的畫。

比利時諷刺插畫大師貝克（Jan Op De Beeck）曾說，畫諷刺插畫的最佳範例就在漫畫家們繪製的生動作品之中。

雖然有時畫諷刺插畫只要畫出人物就好，但是也會有需要用周圍的物件來呈現情況的時候，所以除了人物之外，最好也畫畫看日常生活中的周遭事物。

好，雖然這裡稍微帶到了諷刺插畫，但還是整理好上述內容再往下說吧。

諷刺插畫是經過誇飾的人物畫，而諷刺插畫和漫畫有著密不可分的關係。

為了畫好諷刺插畫，不僅需要練習繪畫人物，還要畫畫看簡單的物件。

初版出版（※於韓國）後相隔五年，我在修訂期間修改了錯字，並新增〈諷刺插畫展覽會〉和〈作品活動〉這兩節的內容。尤其是在〈諷刺插畫展覽會〉展示了彩色和黑白諷刺插畫，想讓各位看看繪製這兩種諷刺插畫的時候有何差別。

希望這本書能給想要學會怎麼畫好諷刺插畫的人提供一點點的幫助。

2021年2月
筆者 鄭琇日

CONTENTS

什麼是諷刺插畫？

大家應該都有過隨意拿起鉛筆畫畫的回憶。

究竟藝術感是與生俱來的？還是後天努力培養的？

世界級天才畫家達文西（1452年～1519年）說繪畫凌駕於所有學問之上，認為繪畫能力是先天遺傳的。但是，有些人反對他的論調，表示無論是誰，只要堅持不懈地努力就能養成藝術才能。

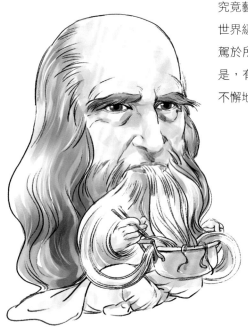

這兩種說法我都同意，但更傾向於支持前者的主張。

因為我經常在非理論的實作中遇到這種情況。

我看過某些人天分不足，但是在付出極大的努力後獲得優秀能力。但是，我也看過某些人繪畫感覺敏銳出色，就算付出比較少的努力，也會比那些拼命努力的人還要快、還要順利地培養起實力。

所以，我認為最好盡快發現自己的才華，同時付出努力。而且我覺得包含我在內的各位讀者都不是天才，而是比普通人更喜歡繪畫、更常接觸繪畫的人。

不斷努力，享受繪畫的樂趣吧。那樣的話，就會具備一定的實力，發現生活中的快樂，還可以順便療癒心靈，預防癡呆。

諷刺插畫
繪製攻略

好，從現在開始，我們要深入了解人物畫的種類之一——諷刺插畫。

諷刺插畫（caricature）的字典定義為：

caricature[kærikətʃʊər, -tʃər] n. 諷刺插畫、漫畫藝術、漫畫手法、誇張（或滑稽的）模仿

vt. 使顯得誇張可笑、用漫畫表現；使漫畫化

（※定義參考 以 KK 音標中字典）

解釋如上，其含義是故意誇張描繪人物。但要注意的是，不能因為是諷刺插畫，就盲目地變形誇飾人物。

諷刺插畫無疑是人物畫，所以要畫得跟對方很像才行。畫得一點也不像，還說諷刺插畫本來就是這樣的話，只會顯現出自己的無能。所以作畫的時候，務必在誇張的同時表現出相似的形象。

大師畢卡索（1881年～1973年）說：「抽象總是來自具體的真實存在。」就連抽象畫也來自真實的存在，諷刺插畫更不用說。

我的名字
就決定叫做石器。

石器

Part 1
什麼是
諷刺插畫？

諷刺插畫歷史悠久，無法得知準確的發源時期。

此外，諷刺插畫的語源來自從拉丁語（古義大利語）「caricare」而來的「caricatura」，目前英語圈的叫法是「caricature」（K哩摳裘），在法國的叫法則是「caricature」（給哩嘎揪爾），法文發音反而更接近語源。

如果把很難指著就說這是「諷刺插畫」的繪畫也列入，回溯看看諷刺插畫發源時期的話，會不會跟人類開始使用工具的時期很接近呢？

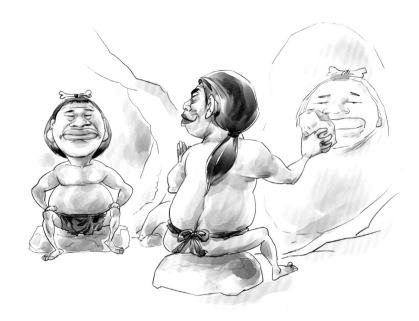

隨著人類開始使用工具，他們生活中的喜怒哀怒應該也被刻到洞窟或岩牆上，記錄了下來。

正規的諷刺插畫史也有可能始於1939年爆發二戰之前。本書的諷刺插畫故事將從一對義大利兄弟「阿戈斯蒂諾・卡拉齊」和「安尼巴萊・卡拉齊」時期說起。

有別於諷刺插畫相對早出現的西方，韓國很晚才引入諷刺插畫，綜觀紙面和現場作畫，第一幅具有現代意義的諷刺插畫的官方紀錄為1960年代《東亞日報》所刊登的諷刺插畫。漫畫家朴基政（音譯）採訪完知名人士後，沒有拍照，而是現場繪畫諷刺插畫，並刊登於隔天的報紙上。

兄－Agostino Carracci(1557～1602)

弟－Annibale Carracci (1560～1609)

雖然有很多諷刺插畫比卡拉齊兄弟的還早問世，但是筆者之所以從卡拉齊兄弟開始敘說諷刺插畫史，是因為我認為他們的諷刺插畫最符合現代諷刺插畫想傳遞的意圖和目的。

卡拉齊兄弟是十六世紀末葉的義大利畫家，他們繪製宗教畫或肖像畫的同時，也會故意合成動物和人類，創作滑稽的畫。

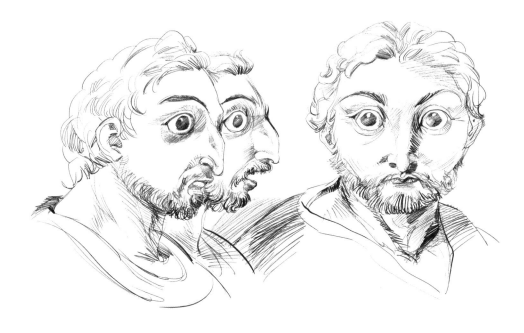

由於沒辦法放上原畫，所以我模仿卡拉齊兄弟的畫作，繪製了上面的畫，幫助讀者理解。

上面的諷刺插畫有一種合成人類和貓頭鷹特徵後才完成繪畫的感覺，看起來跟今日的諷刺插畫沒什麼差別。

在知道諷刺插畫這個繪畫種類之前，筆者畫畫的時候也經常合成動物和人類，大概人們的心裡都有一股想要捉弄他人、沒有惡意的調皮勁吧。

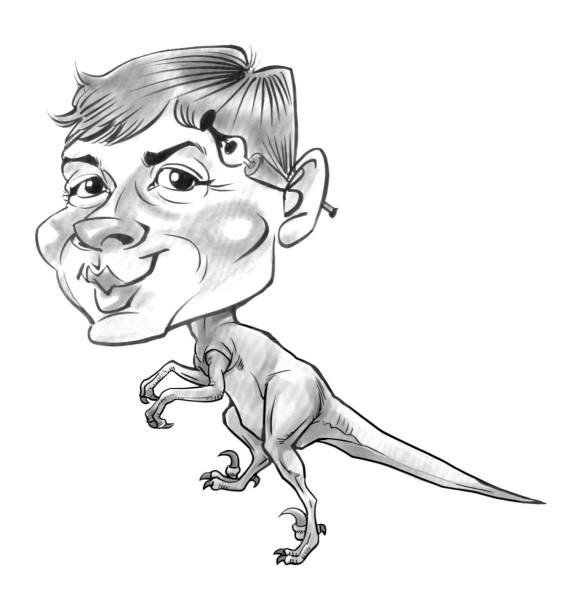

男生們小時候應該都對恐龍很感興趣。

上圖是在其他畫家畫的筆者本人的諷刺插畫，再加上恐龍所合成的畫作。

大概是想變強的念頭，使筆者親近地將如恐龍粗暴凶惡的動物和自己視為一體，重生為人物、諷刺插畫、表情符號或電影和漫畫中的主角。

有時候碰到第一次接觸諷刺插畫的人，筆者會問幾個跟諷刺插畫的特性有關的問題，而能準確回答的人並不多。

1）所謂的諷刺插畫是捕捉對象的特徵，快速繪畫的畫作。
2）所謂的諷刺插畫是捕捉對象的特徵，畫得一模一樣的畫作。
3）所謂的諷刺插畫是捕捉對象的特徵，誇張描繪的畫作。
4）所謂的諷刺插畫是捕捉對象的特徵，畫得很滑稽的畫作。

以上的句子中，有幾句跟諷刺插畫的特性關聯不大，如果要找看看是哪兩句的話，正在看這本書的你會選哪兩句呢？

人物畫的分支有肖像畫（potrait）、諷刺插畫和速寫（croquis），以此為例的話，肖像畫正如其名，要畫得跟人物一模一樣；速寫是快速畫出人物的大概特徵；諷刺插畫則是故意誇大人物的特徵，所以1號和2號跟諷刺插畫的核心目標與特性相去甚遠。

雖然諷刺插畫也可以快速作畫，畫得一模一樣，但那些不是諷刺插畫的核心目標和特性。

人物畫種類

 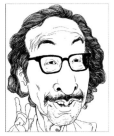

速寫　　　　　　　肖像畫　　　　　　諷刺插畫

Part 1
什麼是
諷刺插畫？

看看以上三種畫，很快就能理解了。在人物畫這個概括性種類之中，有速寫、肖像畫、諷刺插畫……以及其他的臉孔繪畫。

17

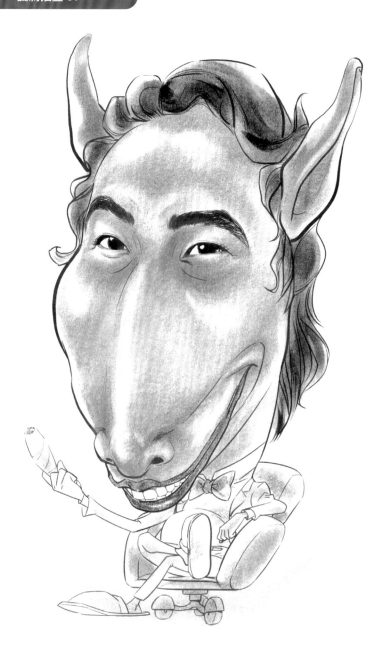

▲ A4法比亞諾，墨筆，粉彩，粉彩鉛筆

左圖就像卡拉齊兄弟的畫作範例，雖然從某方面來看可能會感到十分怪誕、滑稽，但是這幅畫很符合諷刺插畫的核心目標。

雖然某位韓國藝人看到這幅畫的話，可能會極力否認畫的不是自己，但是看到畫作的讀者應該很快就能猜到是誰了。

看起來既像又不像的畫作就是諷刺插畫。

現在來仔細觀察以下幾個單字的拼法吧。

1）Caricature　　2）Cartoon
3）Comic strip　　4）Comic book
5）Croquis　　　　6）Carracci

雖然筆者的確是特意列出有關聯的單字，但是全部都是以「C」開頭，一起來了解其中的含義吧。

1）號是指到目前為止提過的人物諷刺插畫。
2）號是指時事諷刺畫，報紙上常見的漫畫評論。
3）號是指雜誌或報紙上的連載漫畫。
4）號是指一般的單行本漫畫。
5）號是指捕捉目標的特徵，快速粗略作畫。
6）號是指促進諷刺插畫發展的卡拉齊兄弟。

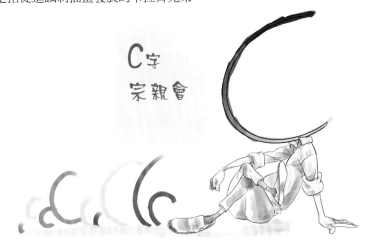

這裡要注意的是，漫畫、時事諷刺畫和諷刺插畫的界線，但是這些種類的界線難以劃分。

因為漫畫、時事諷刺畫和諷刺插畫，基本上都包含諷刺畫的意思。

但是在生活中我們能感覺到漫畫、時事諷刺畫和諷刺插畫呈現方式的差異，並將其區分開來。

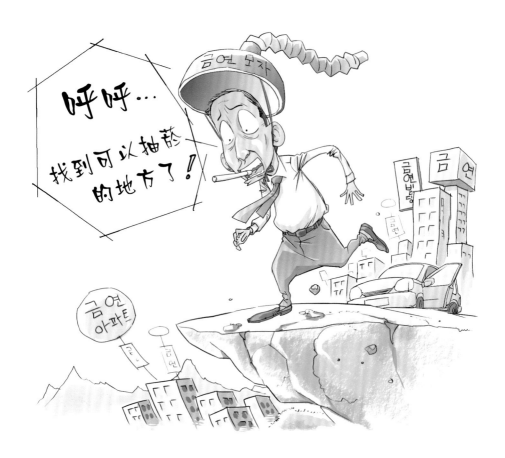

上面的 Cartoon 刊登於韓國網路新聞平台《Hantoday》（2011年），描繪出吸菸者漸漸無處可去的苦楚，如果是吸菸者，應該很有共鳴。

諷刺插畫老師的祕訣 01

剛開始Drawing的時候，請先從周圍鄰近的事物隨意畫畫看。

走在路上偶然看到停在禁止停車告示牌上休息的蜻蜓，也能培養觀察能力。

畫到很累的時候，像蜻蜓一樣休息一會再繼續畫吧。

就算是因為有興趣而開始學習的畫畫，有時候也會感到厭倦、缺乏熱情。覺得陷入低潮的時候，最好回顧一下自己是否在不知不覺間變成了傲慢自大的人，找回初心。

感覺陷入低潮的這一刻，說不定正是繪畫實力提升的時期。

把畫作顛倒過來看，或是貼在玻璃窗上反過來看的話，可以觀察到自己的錯誤習慣或不對的地方。

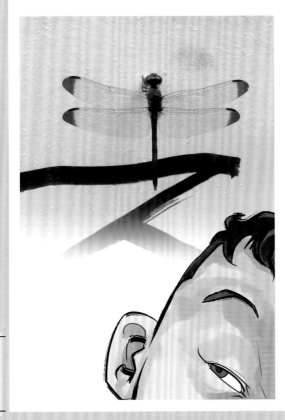

臉型與臉部基礎

透過殘像
回想看看臉龐！

我要改變臉型！

基本臉型 I

雖然我們很難、也不可能準確分類地球上所有人類的臉型，但是筆者歸納了六種可以畫畫看的基礎臉型。

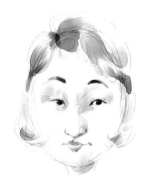

1）鵝蛋臉

最普通且給人好感的臉孔。
但是畫諷刺插畫的時候，這種臉型反而有可能更難畫。

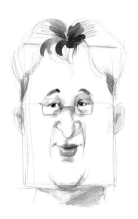

2）長方形臉

向下拉長的臉，是常見的男性臉型。
因為臉很長，所以眼睛、鼻子和嘴巴等等通常也會拉長。
尤其是鼻子長的情況很常見。

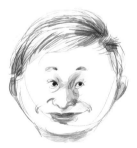

3）圓臉

整張臉看起來圓圓的類型。
若是女性的話，看起來會很可愛，但是這種臉型的男性給人一種滑稽感，所以有時候就算想讓人看起來嚴肅也沒辦法。

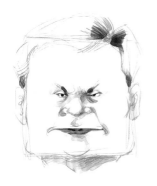

4）國字臉

類似長方形臉。

應留意眼睛、鼻子和嘴巴的位置。

由於臉孔寬闊，畫面上有足夠的空間，所以可以調整雙眼的間距、將鼻子面積和嘴巴畫大，藉此增添趣味。

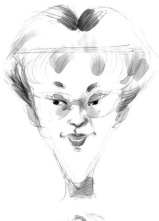

5）倒三角形臉

額頭寬、下巴又長又尖的臉，這種臉型看起來很聰明，但是有時候看起來很奸詐。

從倒三角形的結構來說，下巴長並縮窄，嘴巴和下巴的距離會拉遠。

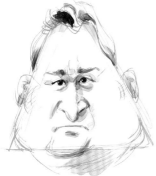

6）正三角形臉

額頭窄，下巴和臉頰寬的臉型，形象看起來有點心術不正。

由於下巴肉多，脖子通常看起來也比較粗短。

了解清楚這六種臉型範例的話，就會知道剩下的臉型都是從此衍生而來的。

1）成年人的臉

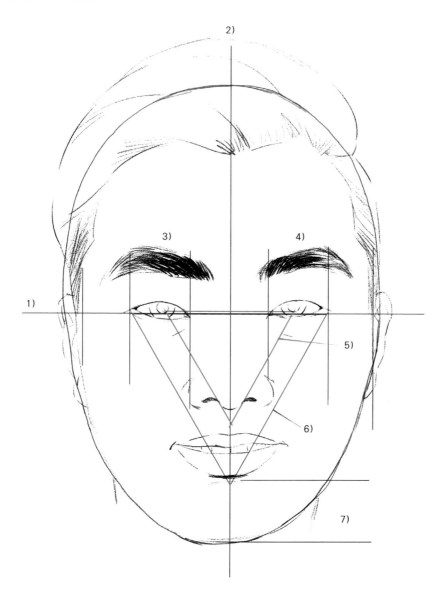

左圖是分析真人模特兒後所描繪的，仔細觀察的話，會發現其中藏了幾項規則。

　１）粗略描繪鵝蛋臉。

　２）先輕描橫線和直線，找到人物的中心。

　　　直線（２號線）貫穿眉心、人中和笑起來的嘴巴的門牙。

　３）連接雙耳的橫線（１號線）上大約分成５等分。

　　　雙眼之間大概隔一個眼睛的距離，但是也有可能隨人而異，變寬或縮窄。

　　　左圖模特兒的雙眼間距較寬。

　４）分配好各個部位的位置，就像紅色三角形（６號）那樣，連接雙眼眼角的線條與

　　　連接眼角和嘴巴底部的線條形成正三角形。

　５）就像藍色三角形（５號）那樣，測量瞳孔和瞳孔之間的距離後，標示於直線（２號

　　　線）上的話，位置幾乎落在人中的中間。

　６）從下嘴唇底部到下巴為止的長度跟眼睛的長度差不多。（間隔３號、４號和７號）

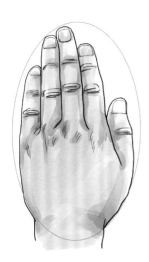

我們可以發現以上六種簡易的規則，但是新手要把橢圓形畫好可能有點難。

利用自己的手來描繪，就能輕鬆畫出橢圓形。

如圖所示，手掌放在紙上後，可以沿著手的輪廓畫出大概的橢圓形。

多練習幾次看看，就能畫出好看的鵝蛋臉。

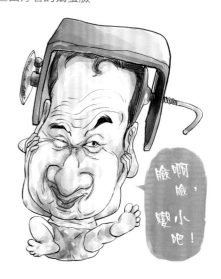

啊臉，臉變小吧！

2）小孩的臉

如果是小孩的話，如圖所見，橫貫眼睛的水平線上的面積比水平線下面的還要寬且長。

如上圖所示，小孩頭部上半部的面積比成人還要大，眼睛間距遠。

也有些例外的小孩，無論是眼睛間距或臉部比例都跟成年人一樣。反之，也有些成年人的眼睛間距跟小孩一樣遠，所以不要透過理論來學習，要透過模特兒或照片多積累實戰經驗。

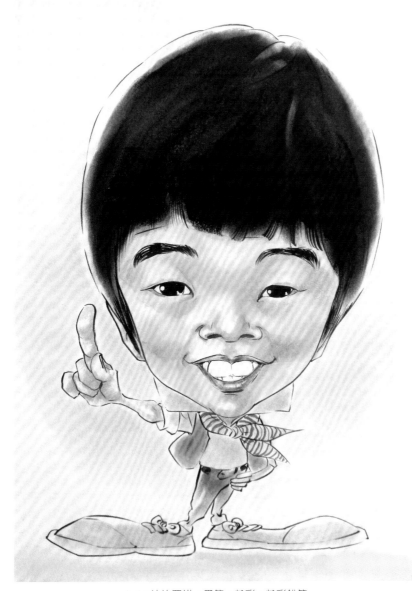

▲ A4法比亞諾，墨筆，粉彩，粉彩鉛筆

以上的諷刺插畫也是頭的上半部更大，而且眼睛的間隔較遠。

看著照片畫諷刺插畫的時候,最好向對方索取多張清楚、自然的照片,
但是在不得已的情況下,看著正面照、側面照這兩張照片也能作畫。

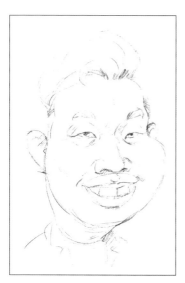 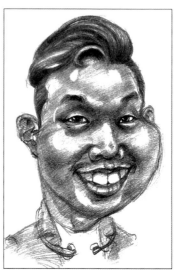

諷刺插畫
繪製攻略

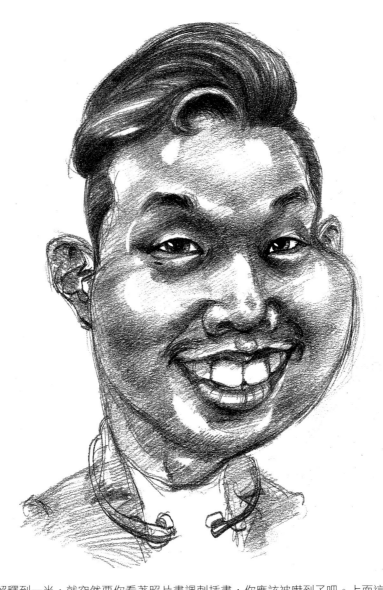

臉部基礎才解釋到一半,就突然要你看著照片畫諷刺插畫,你應該被嚇到了吧。上面這幅諷刺插畫其實是P26「臉部的基本理解」成年人的臉這篇的繪畫模特兒,所以才會放這張圖,以利理解。這是沒有使用其他工具,只用3B自動鉛筆完成的諷刺插畫。

Part 2
臉型與
臉部基礎

顴骨與顎骨

顴骨和顎骨一起扮演著決定臉型的重要角色，要是不小心畫錯，或是太誇張的話，女性看起來會尤其粗俗膚淺，所以要多加注意才行。

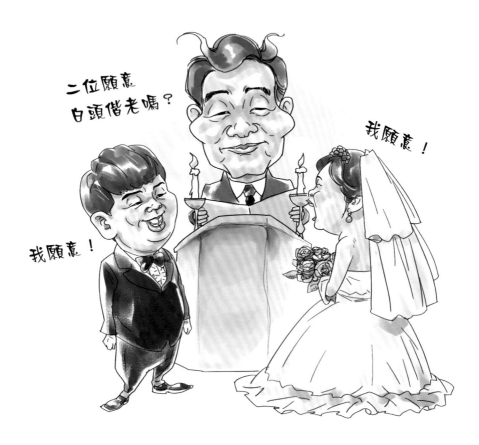

雖然上圖的婚禮司儀、新郎和新娘的顴骨都畫得特別明顯，但是女生轉到側面，所以看起來不太突出。
顴骨是好好呈現的話，可以有趣地突顯個性的重要元素。

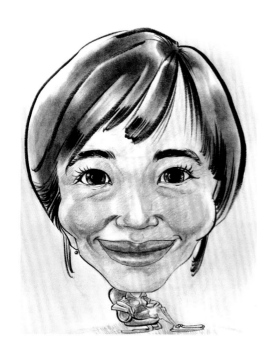

左圖也是著重於顴骨的諷刺插畫。

使顴骨變形的話，自然也會讓人留意到顎骨。

顴骨和顎骨有時候給人強勢或溫柔的印象，有時候也能看起來健康性感。

男性的話，下巴中間分開，看起來像有兩個下巴的情況也很常見。

顴骨看起來不是很像熟成的水蜜桃嗎？

諷刺插畫的所有特徵不會全部交由臉上的某個部位來決定。

分布於臉部的眼睛、鼻子、嘴巴、耳朵和皺紋等等，全部都會決定一個人的特徵，但是每個人可以誇飾的特徵不一樣，所以平日裡必須做大量的訓練和練習，以掌握清楚這一點。

右圖確實也是著重於顴骨，但是額頭和下巴線條的下筆也很果斷。

也仔細瞧瞧寬大的額頭吧。

有時候畫諷刺插畫，只會把臉部放大，但是配上生動的姿勢的話，可以營造更多的趣味性。

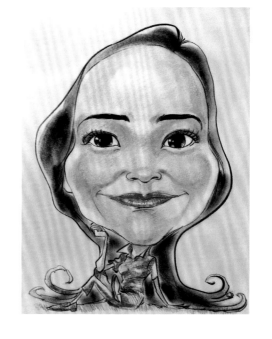

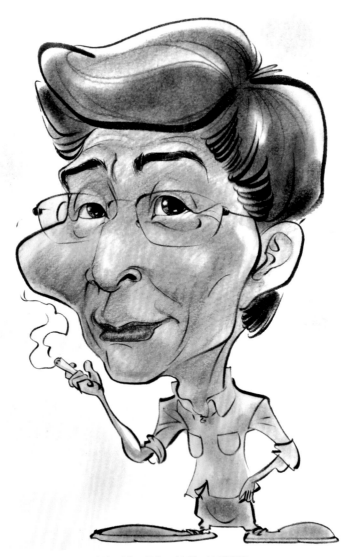

▲ A4法比亞諾，墨筆，粉彩，粉彩鉛筆

上圖是現場諷刺插畫，大幅誇飾了顴骨。

是讓客人笑了好一陣子的畫作之一。

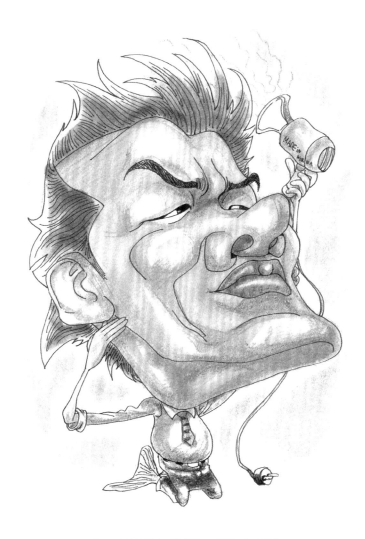

▲ A4法比亞諾，藝術筆，粉彩，粉彩鉛筆

由於使用了沒有強弱的藝術筆，這幅諷刺插畫的下巴和鼻子非常誇張。

總是在畫別人的臉的我，突然很好奇自己的臉在別人眼中是什麼模樣。

雖然也可以畫自己的自畫像，但總覺得沒辦法客觀描繪，所以平常有機會的時候，我就會請其他畫家替我畫諷刺插畫，也算是一種樂趣。以下分享幾幅我珍藏的畫作。

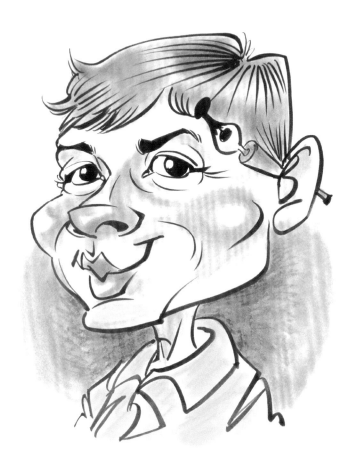

這是筆者個人的第一幅諷刺插畫。身為畫家的我，第一次看到自己的諷刺插畫後，內心其實也是驚慌失措，難以接受。但是我現在很喜歡非常喜歡這幅畫。

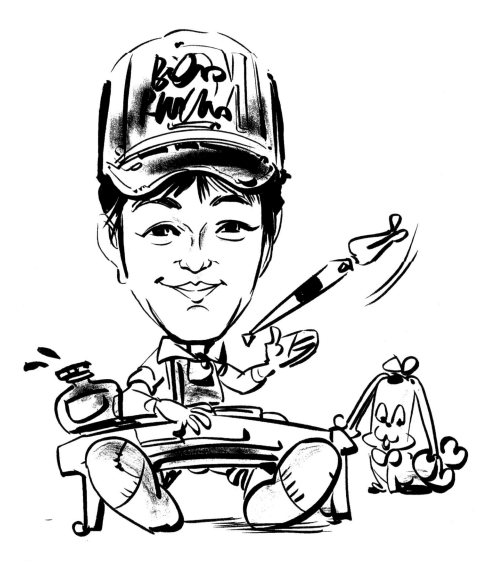

這是第二幅筆者的諷刺插畫。是因為我的臉沒有值得特別強調誇飾的部分嗎？

這幅畫沒什麼誇張之處，畫得十分俊秀，但是很好地體現了筆者的工作情況。

描繪沒有誇張元素的臉部時，像這樣掌握好情境描寫，營造有趣的氣氛，也是出色的諷刺插畫畫法之一。

這是一幅只用墨筆繪畫的簡潔、優秀作品，偶爾看著心情會很愉快。

Part 2
臉型與
臉部基礎

這是第三幅畫。
一個人可以被畫成各式各樣的諷刺插畫，
真的令我很驚訝。

這是希望成為業餘諷刺插畫家的人替我畫的，
在替我作畫的人之中，她的年紀最年輕，
起初這幅畫給我帶來很大的震撼感。

我自認為自己長得圓圓的，
但是看來在對方的眼中，我是三角形臉。
連連搖頭的我，心想在年輕小姐的眼中，
我看起來是那樣的嗎？

但是過了幾年，再拿出來反覆觀看後，
從多個地方都能看到她努力思考
如何把我呈現出來的痕跡，
所以我現在也能接受自己這樣的面貌了。

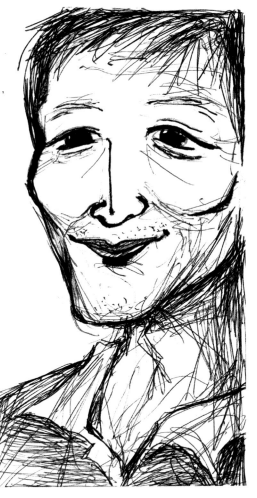

人們總會孤芳自賞。
這種行為又叫做公主病、王子病。
聽說這種病只能透過諷刺插畫來治療，
希望讀者們也能畫畫看自己的諷刺插畫。
從這一點看來，我想向替我作畫的女大生送上溫暖的謝意，
而這幅畫目前也珍藏在我的相簿之中。

Caricature 是人生樂事！

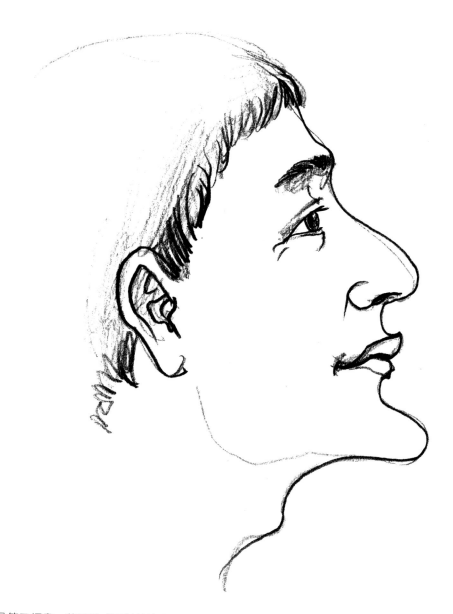

這是第四幅畫。若是畫成近似於速寫的鉛筆畫，愈畫會愈深陷在諷刺插畫的魅力當中。

竟然還可以這樣表現我的面貌！

挑出鼻頭和嘴唇的特徵來畫，從側面描寫難以「正面交鋒」的人物，這幅畫也是好好地被我

收藏著。

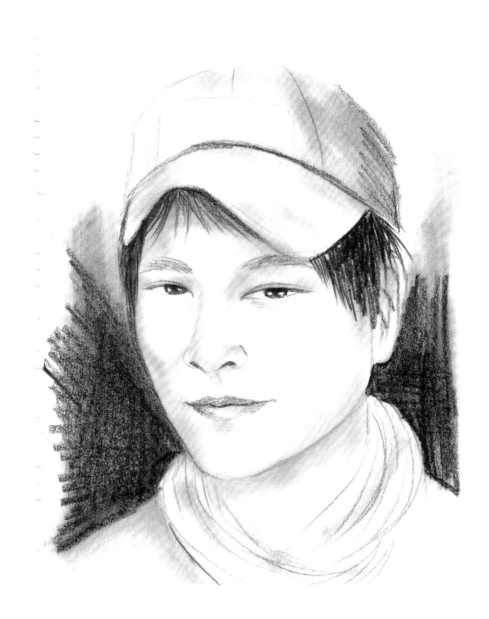

第五幅畫缺乏誇飾的特性，所以很難說是諷刺插畫，應該視為肖像畫。

這幅畫是五張畫作之中最寫實的一幅，其中也包含了一段瑣碎的記憶。

和我一樣是畫家的女子來找我畫諷刺插畫，我們對看勾勒彼此的臉，完成後送給對方。希望我替她畫的諷刺插畫，也珍藏在她的相簿裡頭。

諷刺插畫
繪製攻略

07 先拿起鉛筆看看

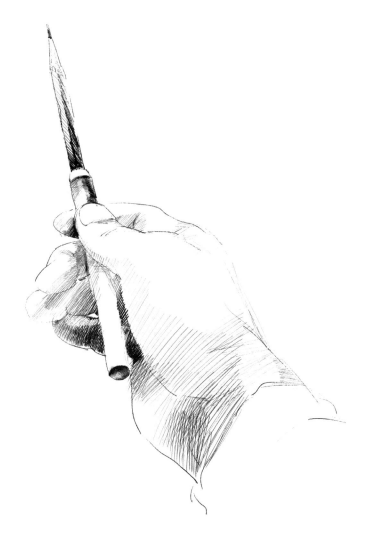

Part 2
臉型與
臉部基礎

先以輕鬆的心態拿起筆看看。

俗話說：「百聞不如一見，百見不如一試。」

如果只把我到目前為止的解說當作理論來學習的話，那畫畫的機會將會離你愈來愈遠。

41

如果可以用2B、4B、HB或自動鉛筆等素描的話，無論是什麼，都先提筆開始畫畫看吧。

我想，大部分會接觸到這本書的人，應該都不是第一次接觸諷刺插畫。

由於韓國的教育制度，我們過了國小、國中之後，會為了考大學而遠離美術。除了特別要考藝術大學的學生之外，大部分的人都跟繪畫隔著一道高牆，所以上了年紀後想畫畫培養興趣的人，繪畫實力通常都只停留在國小、國中程度。

沒有人打從一開始就很會畫諷刺插畫，所以先從如何握筆開始學起吧。

握鉛筆還講究方式？

你可能會覺得只要畫得好看，怎麼握都沒關係，但是長時間坐在畫架前握筆作畫的話，手腕可能會痛。

正確的握法是，大拇指和食指輕握鉛筆，其餘三根手指為輔，根據力道的輕重鬆開或緊握鉛筆，而大拇指指甲隨時都要面向自己。

有些人偏好在書桌或一般桌子上作畫，雖然這個方法也不壞，但是筆者還是強烈建議各位使用畫架。

因為使用畫架的時候，注視模特兒的視角幾乎是水平的，但是坐在書桌或一般桌子前作畫的時候，免不了會產生觀察畫面的角度落差。

雖然有些人表示在畫架上作畫，手腕很不舒服，但那只是暫時的，只要稍微熟悉上一頁的握筆姿勢，你就會感覺到這比在書桌上畫畫更舒適。

若真的要在書桌上畫畫，就在畫板下面墊高一本書（3cm）左右的高度，這樣也能保護手腕，順利畫畫。

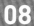

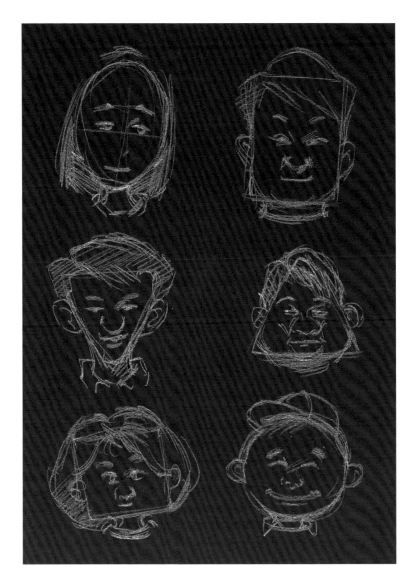

偶爾做做訓練，閉上眼睛，回想剛才看到的模特兒殘像，這對掌握人的臉形十分有幫助。這
應該是不拿筆，也能做到的最簡單的練習方法了吧？

先在短時間內觀察某個人物，接著立刻閉上眼睛將其儲存在腦海裡，然後按照那段記憶畫畫看諷刺插畫吧。

時間過去愈久，畫出來的諷刺插畫會和該人物愈不一樣，所以最好盡量在短時間內整理記憶並畫出來，但是不要對成品感到沮喪。

因為職業畫家也很難憑記憶畫出相似的人物。

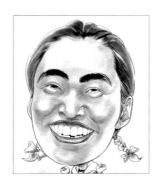
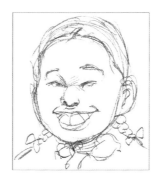
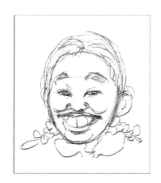
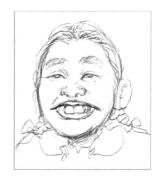

筆者以上面的畫為例，觀察1～2分鐘後，憑藉記憶進行了速寫。

三次畫的都不一樣，那是因為自己的想法和記憶中的圖像有衝突。

比起畫作，還是看著真人模特兒練習看看吧。

因為很久沒有拿起鉛筆了，是不可能一下子就畫得很好的。

畫完這些的話，你大概會開始慢慢產生自信心。

一邊想「啊～！我也會畫畫」，繼續畫更多的隨處可見的物品吧！

你說沒什麼東西好畫？

只要稍稍留意觀察周遭，

你就會看到源源不絕的繪畫練習素材。

帽子、澆花器、相機或手電筒⋯⋯等等。

平常不記得或不曾注意過的東
西，現在把它們當作朋友，仔
細觀察看看吧。

再小、再不起眼的物件都
有遠近和明暗。

低頭就能看見的鞋子。

雖然女性穿的高跟鞋、運動鞋或皮鞋不是很好畫的素材，但我們仍有必要留意觀察。

11 何謂畫家？

每個人小時候都是家中的小神童。

只要稍微會畫畫一點、稍微會唱歌一點，就會被周圍的人大力稱讚為鄰里間的神童。但是在長大成人的過程中，周遭的關注愈來愈少。如果向周圍的人展示畫畫，對方反應冷淡或反問「那也叫做畫畫嗎？」的話，我們不是內心受傷，從此遠離畫畫，就是克服難過的心情，一步一步實現自己的夢想。

筆者雖然是從在地面上畫畫開始繪畫的，但是也有過有點讓人傷心的往事。

大概是我小六的時候，我和班長畫了要拿來美化教室環境的畫，印象中班長挺會畫畫的。

我的畫以人物為主，班長畫的則是山丘風景。

幼小的心靈期盼自己的畫作可以被選中貼到牆上，結果獲選貼到牆上的是班長的風景畫。

從那之後，我就遠離了風景畫。雖然很喜歡風景畫，但我不太常畫，結果現在也是靠諷刺插畫和屬於綜合藝術的漫畫維生。

所謂的畫家原指以畫畫為職業的人。換句話說，是指靠畫作維持生計的人。

不是為了維持生計而畫畫的人，就算畫得再好也不算是畫家。

畫家這個概念不是以繪畫實力來區分，其差異在於是否以此為職業。所以把畫畫當作興趣愛好的人之中有人實力高超，而以此為職業的專業畫家之中也有人畫畫能力略遜一籌。

想畫出好看的諷刺插畫嗎？

那麼，就仔細觀察並畫出來吧！

或許你會覺得這麼說了無新意，但是沒有比這更好的方法了。

仔細想想，

自己有多常看著對方畫畫、注視過對方幾次！

是不是看幾次之後就低頭陷入自己的世界，描繪自己的理想類型或自己心中認為的對方！

必須更加深入觀察對方的臉形，從整體方面詳細描繪。若是一開始就只專注於某個部分，那很容易畫失敗。

務必仔細觀察再作畫！

諷刺插畫
繪製攻略

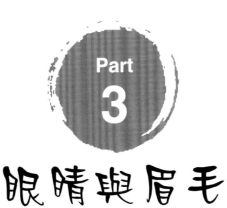

Part 3

眼睛與眉毛

流露眼神。
心潮澎湃！

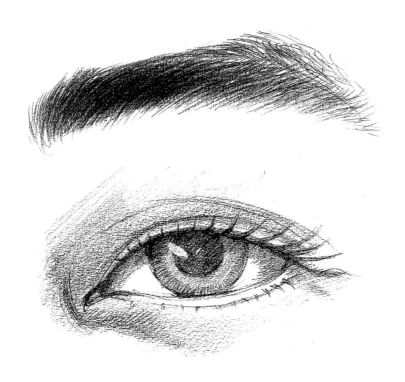

眼睛是靈魂之窗。

在我們的臉上，沒有比眼睛更能傳達豐富情感的部位了。

不然怎麼會有「眼睛會說話」這句話呢？

即便嘴上說 yes，只要眼神表示 no 的話，那便是否定。

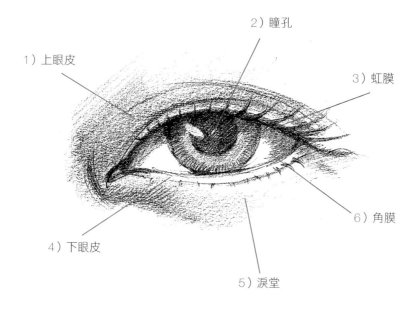

1）上眼皮

2）瞳孔

3）虹膜

6）角膜

4）下眼皮

5）淚堂

範例是用 4B 鉛筆繪製的寫實的眼睛。

為了畫諷刺插畫，必須先了解正確的人體結構，所以想要描寫自然的眼睛的話，就得了解眼睛構造，多畫畫看。

如果沒有基本的素描過程，一開始就習慣了以機械性線條為主的諷刺插畫的話，不知道是否能保證快速學習，但肯定不會有進步。

虹膜這個名稱有點特別，單看「虹」字的話，可以知道字源是蟲子「虫」。

仔細觀察虹膜的話，很快就能理解要怎麼畫了。

請務必先畫畫看範例的眼睛幾次，再繼續翻閱下一頁。

諷刺插畫
繪製攻略

如果叫數年、數十年沒碰過鉛筆的人，畫畫看眼睛的話，十之八九會畫成類似鯛魚燒的眼睛。

這是因為沒有正確理解眼睛就拿起筆來，而畫畫的熟練度也是個問題。

右圖是新手畫的典型眼睛模樣，看起來並不像鯛魚燒。

但是經過筆者施展的巧妙魔術後，看起來就會像鯛魚燒了。

咻～！咻～！咻～！嘿～！
看吧～！上面、下面、尾巴
都加上去之後，看起來怎麼樣？
眼睛裡有鯛魚燒！

不覺得很像鯛魚燒嗎？
為了避免看起來像這樣，必須多累積基本知識，勤於練習。

Part 3
睛與眉毛

不覺得右邊的眼睛怪怪的嗎？
這是新手很容易犯的錯誤，犯錯的原因來自對於虹膜
和瞳孔外觀的錯誤理解。
人類的虹膜和瞳孔長得不像蛇、貓或山羊那樣。

如果按照眼睛寬幅調整虹膜的話，就會犯這種錯。

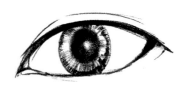

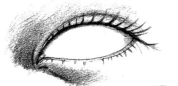

雖然看起來有點可怕，但是為了協助理解，
我畫了左邊沒有眼珠的眼睛。

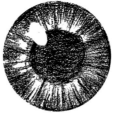

把虹膜和瞳孔想成球吧。把這顆球放
入沒有眼珠的眼睛之中的話，就會變
成一個完整的眼睛。在一幅正常的畫
作之中，絕對不能畫得像蛇、山羊或
貓咪那樣。

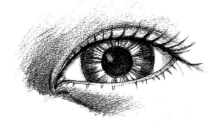

無論眼睛瞇起來或睜大，包含瞳孔的虹膜大小
也不會按照一定的比例變寬或變長。

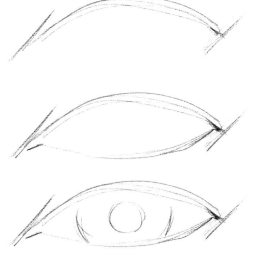

用斜線標示要畫的眼睛距離之後，
描繪上眼皮。

描繪下眼皮。
請觀察下眼皮的開頭和尾部是怎麼
變化的。

輕輕畫上虹膜和瞳孔。

替虹膜和瞳孔加上明暗。

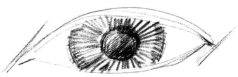

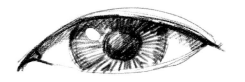

擦掉前後的斜線，接著描繪上眼皮
底的陰影後，再利用橡皮擦描繪虹
膜中的光彩。要特別注意的是，上
眼皮的前後稍微蓋住了下眼皮。

如果不想讓用心描繪的眼睛變成鯛魚燒，那就按照以上五個步驟多畫幾次，直到了解清楚
眼睛的結構為止。

1）先稍微描繪要畫上虹膜的圓。

2）畫完要畫虹膜的圓之後，描繪要畫在裡面的瞳孔，並呈現深色的明暗。

3）替瞳孔加上明暗之後，也要稍微替虹膜加上明暗。

4）在虹膜的邊緣再加一層明暗，營造有點凸出來的效果之後，利用橡皮擦增加光彩，完成眼珠的部分。

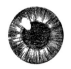

5）可以在上一步就完成眼珠的描繪，也可以仔細表現虹膜的條紋後再收尾。

流露眼神。心潮澎湃！

眼睛可以接收比人體其他任何器官還要多的資訊，我們能透過眼睛與人交流。
眼睛沒畫好的話，描繪對象給人的印象就會很薄弱，所以要透過大量練習，將眼睛畫好。

諷刺插畫
繪製攻略

眉毛的樣子

請注意，眉毛的生長方向有兩種。
一種是像1號在眉峰往下延伸，
另一種像2號從眉頭整齊地往後延伸。

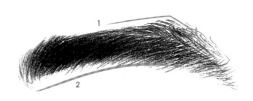

雖然眉毛中間比較稀疏，
但是依舊在尾部彎曲往下垂。

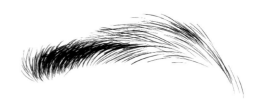

請注意，以圓圈標示的眉頭部分眉毛
最濃密。

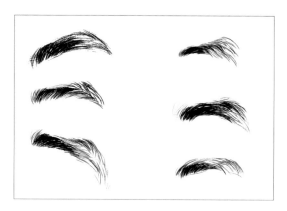

成年男性的眉毛通常比較粗濃。

隨著年紀增長，眉尾可能會低垂，或是長出較長的眉毛。

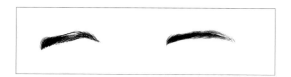

兒童的眉毛通常比成人淡，而且眉毛細又短。

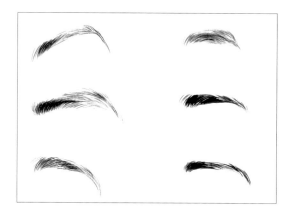

成年女性的眉毛大多比男性的細長。

不過，也有許多女性的眉毛粗濃。

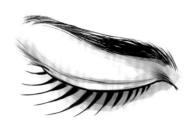

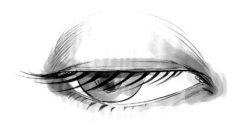

垂下的女性眼睫毛十分美麗。
請注意，前、後眼睫毛短，中間的較長。

仔細觀察半睜開的眼睛、上眼皮底部的陰影。

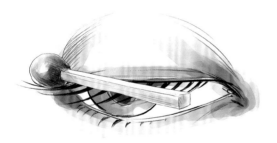

如左圖所示，濃密健康的眼睫毛彈性好到可以支撐住火柴棒。
彈性可以說是眼睫毛的傲人之處。

不是假睫毛的自然上眼睫毛長度會比下眼睫毛長。
眼睫毛和上眼皮的厚度作用就跟窗沿一樣，會使角膜產生陰影。

雖然有各式各樣的眼皮模樣，但是大致上可以分成三大類。

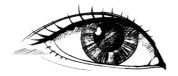

這種眼皮的結構是，內眼皮的前面碰到眼睛，後面隔著一點距離。

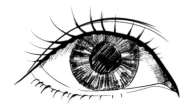

這種眼皮的結構是，內眼皮的前面隔著一點距離，後面碰到眼睛。

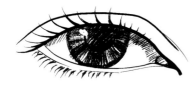

這種眼皮的結構是，前後都離眼睛有段距離。

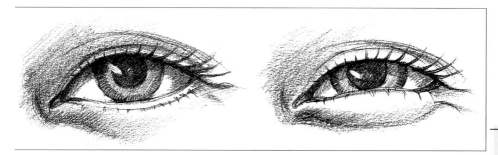

眼睛下面看起來腫腫的地方是人們常說的臥蠶，又叫做淚堂。
笑的時候，這個部分會往上提，遮住部分的虹膜，眼尾也會產生皺紋。

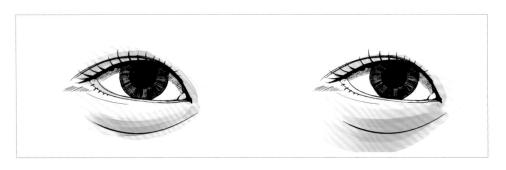

就算是健康的人，如果糟蹋身體，累積疲勞的話，眼下淚堂的地方也會長黑眼圈。
淚堂也是不可或缺的有趣元素。

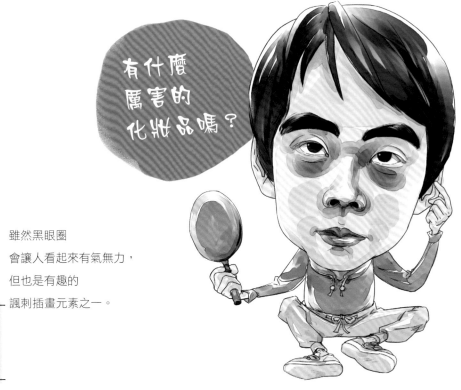

雖然黑眼圈
會讓人看起來有氣無力，
但也是有趣的
諷刺插畫元素之一。

▲ A4法比亞諾，墨筆，粉彩，粉彩鉛筆

此畫以搞笑的方式呈現了模特兒的生動模樣，是個舉止匆忙、似乎急著在找什麼的眼神，以及好像下一秒就會說出什麼指示的緊張人物。

▲ 300 DPI筆刷，水彩技法

休假的軍人，實際上身材苗條強壯，但是故意畫了小腹，增加趣味。

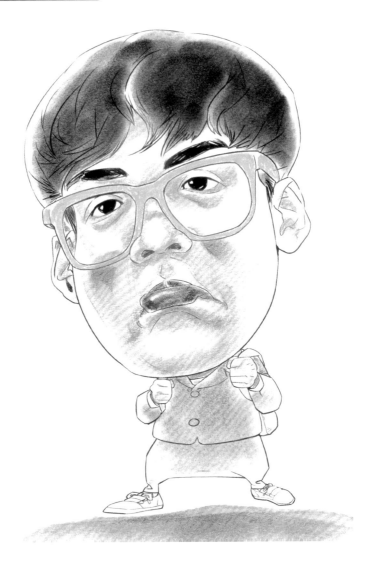

▲ A4法比亞諾，墨筆，粉彩，粉彩鉛筆

或許是因為考試成績不佳，眼神憂鬱、撇嘴的高中生。

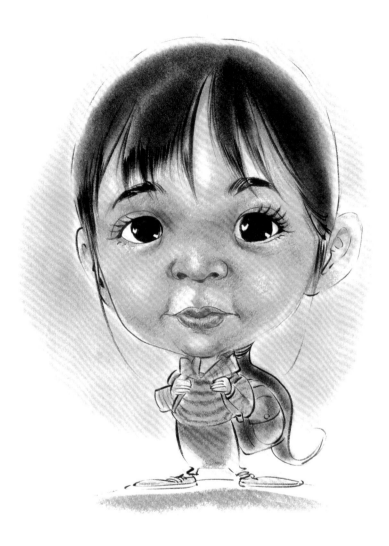

▲ A4法比亞諾，墨筆，粉彩，粉彩鉛筆

這幅現場作畫的諷刺插畫，誇張了彷彿快哭出來的小朋友的眼珠子。

如果拉寬眼睛之間的間隔，看起來會很可愛、天真爛漫。書包斜背，是不是很像要前往某個

地方？

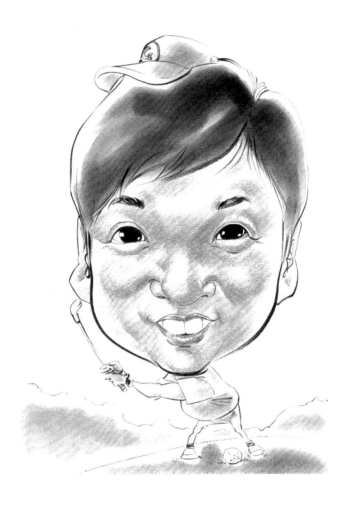

▲ A4法比亞諾，墨筆，粉彩，粉彩鉛筆

這是替職業高爾夫球手現場作畫的諷刺插畫。也有些成年人的眼睛間距比較寬。現場作畫的時候，很難一下子就把某個姿勢畫好，所以平常要多練習繪畫各種姿勢。

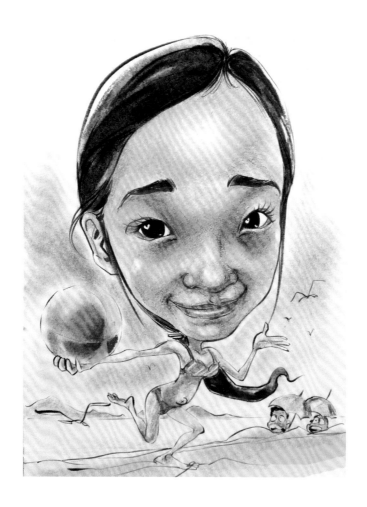

▲ A4法比亞諾，墨筆，粉彩，粉彩鉛筆

去海灘節慶現場作畫的時候，為了練練手，在休息時間畫的畫。

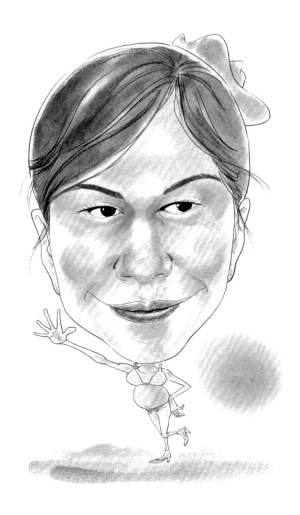

▲ A4 法比亞諾，墨筆，粉彩，粉彩鉛筆、色鉛筆

畫這幅諷刺插畫的時候，眼睛的間距畫得非常窄。

諷刺插畫
繪製攻略

11　戴眼鏡的眼睛

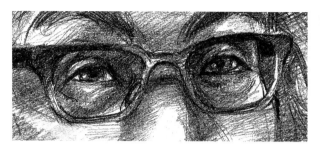

眼鏡度數造成的扭曲現象。

對現代人來說，眼鏡和墨鏡是必需品，也是時尚的重要元素。

在描繪戴眼鏡的模特兒時，尤其需要了解光學的折射，原封不動地把看到的畫出來。

度數愈高的眼鏡，扭曲現象愈嚴重，這是畫諷刺插畫的時候，可以靈活運用的絕佳誇張要素。

如果是戴度數高的眼鏡的模特兒，戴著眼鏡和拿下眼鏡時給人的印象會很不一樣，所以最好誘導對方拿下眼鏡，掌握清楚原本給人的印象之後再開始作畫。

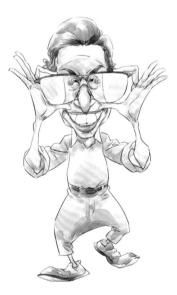

黑白人物畫的比較 01

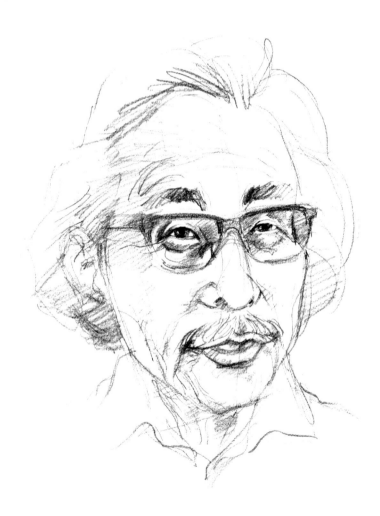

這是近似於速寫的鉛筆素描,隨便一看也能看出眼睛不是平行的。

其實,從其他角度來看這一位的話,不是這樣子的。這個情況比較特別,是因為該人物往右邊低頭5度左右,所以眼睛看起來不是平行的。

這是稍微精修過的畫。

因為臉部角度差異，眼睛看起來還是沒有平行對齊。

仔細觀察看看鼻頭和上嘴唇末端的模樣吧。

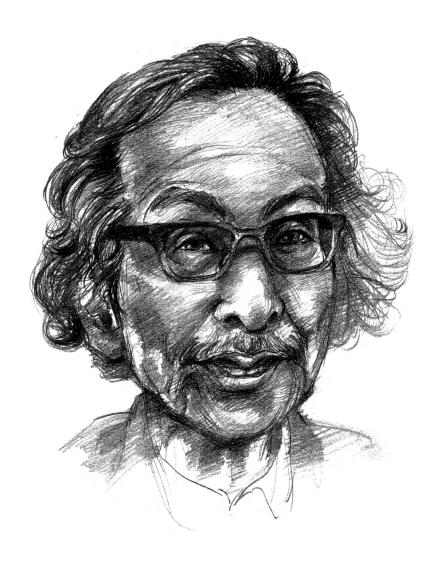

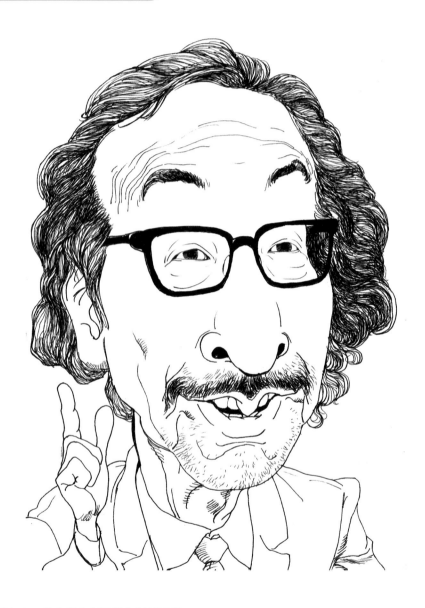

最後加上一點上半身和手部的諷刺插畫。

沒有使用墨筆，而是適當地混用了 0.5mm 藝術筆和 0.8mm 藝術筆。

在鼻子和上嘴唇的部分增加亮點，因為是度數很高的眼鏡，眼睛看起來往後退了。

諷刺插畫
繪製攻略

眼睛與十字線

基本上，描繪臉型的時候，要先畫出十字線再開始繪畫。

眼睛、鼻子和嘴巴落在十字線上，所以無論將臉調到哪個角度，眼睛都會跟著變化，並且位於十字線上。

你一開始可能會不習慣十字線，覺得素描看起來很亂，但是畫久了自然就會習慣，不再感到彆扭。

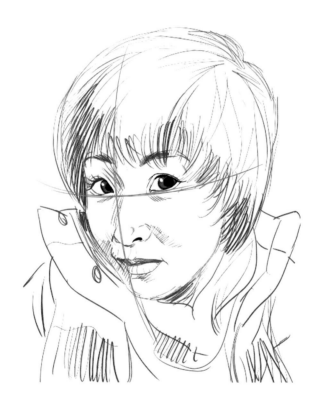

請留意橫穿眼睛和眼尾的線，以及直線穿過眉間（眉毛與眉毛之間）、鼻頭、人中和嘴唇中間的線，要在開始素描前先輕描十字線。

畫久習慣了之後，不用像上圖畫得那麼深也沒關係。

眼睛平行對齊

即使想達到誇張的效果,眼睛的高度,尤其是瞳孔高度仍要平行對齊。

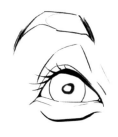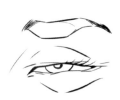

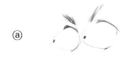

ⓐ、ⓑ、ⓒ的眼睛經過了誇飾處理。ⓐ的眼睛是平行的,但是誇張得很厲害。

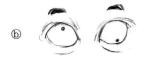

ⓑ和ⓒ的眼睛雖然是平行的,但是畫的不是一般正常的瞳孔。就像這樣,一不小心看起來會顯得輕浮或討人厭,所以必須多加注意。

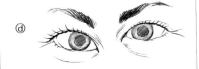

ⓓ乍看之下很正常,但是眼睛完全沒有平行對齊。這是畫得很認真,但是成果很不自然的典型例子。

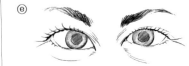

ⓔ的眼睛開頭雖然有點不平行,但是瞳孔是平行的,所以沒什麼不自然的地方。

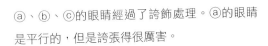

諷刺插畫
繪製攻略

深入了解雞蛋！

這是什麼意思！是為了享用雞蛋嗎？

當你認真畫完仍覺得成品哪裡怪怪的時候，大部分的失誤都是雙眼沒有平行對齊，或是鼻子歪掉了等等。

在雞蛋上畫好橫豎十字線之後，畫畫看眼睛吧。

接著上下左右轉動雞蛋，觀察眼睛的變化看看，那將大大有助於理解眼睛的平行。

比起細緻的筆觸，最重要的是人體的勻稱感！

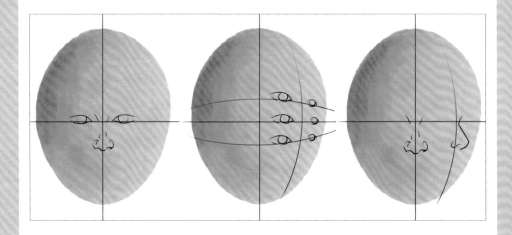

第三顆雞蛋可以讓我們了解到鼻子在十字線上的位置變化。

好好轉動雞蛋，都弄清楚的話，那就敲一敲～！剝殼放入嘴裡吧！

鼻子與人中

鼻子是臉的
方向舵！

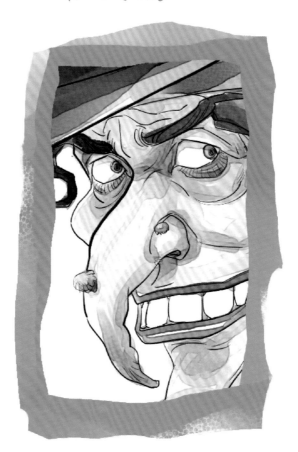

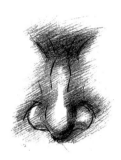 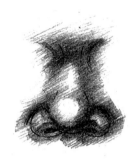 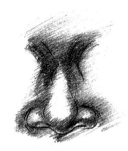

鼻子的形狀有很多種，但我將分成三大類解說。

以上三種鼻子依序是，鼻樑白白的鷹勾鼻、扁塌上翹的朝天鼻，以及最平凡的鼻子。

下圖則是與之相對應的側面模樣。

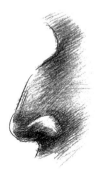 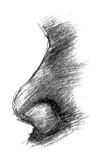 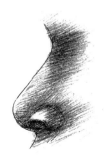

對照側面來看，會比只看正面更容易理解。

在韓國人之中，鷹勾鼻不太常見，但是這種鼻形個性鮮明，所以經常被拿來畫諷刺插畫。

諷刺插畫
繪製攻略

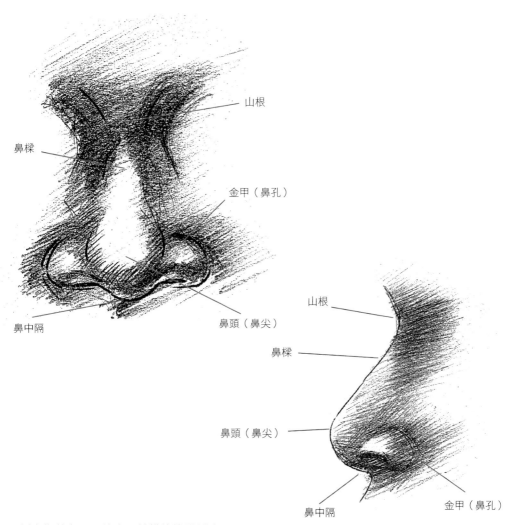

山根

鼻樑

金甲（鼻孔）

鼻中隔

鼻頭（鼻尖）

山根

鼻樑

鼻頭（鼻尖）

鼻中隔

金甲（鼻孔）

以上為外在可見的鼻子結構的簡單稱法。

所謂的山根是將鼻子看成一座尖山，對鼻子最低的部分做出的比喻。

若從解剖學的角度切入，會用到很多聽不懂的醫學術語，但是畫鼻子的時候，只要知道這些
稱呼就可以了。

03 詳解鼻中隔！

試著了解與生俱來的自己的鼻子看看，你會發現鼻子位於臉的正中央、身體的最前端。

從面相學來看，鼻子代表中年運勢，而在畫諷刺插畫的時候，鼻子是掌握臉部角度，如同方向舵般重要的器官。

需要畫臉的半側面的時候，鼻中隔部分扮演了呈現臉部遠近感的重要角色，所以要清楚了解鼻中隔。

若是端詳畫得不好的人物畫，會發現大部分的失誤都是起因於鼻中隔或眼睛沒有平行。

筆者以前看過正值敏感青春期的少女們，為了扁塌的鼻子而煩惱，整晚用夾子夾住鼻子，想盡辦法要增高鼻子。

那樣做的話，鼻子真的會變高嗎？
隔天的結果就是鼻子變得又紅又腫。

不知道是幸運還是不幸，我們已經步入了整形美人的時代，人人搶著要整型調整鼻子，諷刺插畫是否也會跟著愈來愈難畫呢？

如圖所示，夾住夾子的部分底下凸出了一大塊，那裡就是畫鼻中隔的正確位置，也是從中擋住鼻孔的地方。

要是為了增高鼻子，整晚夾著的話，眼底下可能會長黑眼圈啊。

諷刺插畫
繪製攻略

從正面看過去的鼻子，看不到鼻中隔。

從半側面看過去的鼻子，可清楚看到鼻中隔。

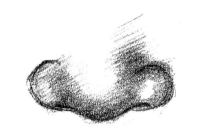

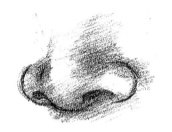

從底部往上看鼻子的話，因為牙齒結構的關係，嘴唇邊緣會像左圖那樣呈三角形。

此三角形結構造成的鼻子陰影，又會隨著光源的方向和強度，變得十分明顯。

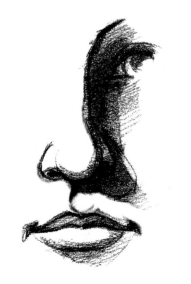

左圖打了強光，使明暗對比最大化。
仔細看看人中和嘴唇上的斜影吧。
平常多像這樣仔細觀察的話，
對於描繪諷刺插畫或肖像畫等人物畫
將會有很大的幫助。

整張臉會隨著光源方向產生明暗，而鼻子的人中也會出現細膩的明暗。

人中位於鼻中隔下方到上嘴唇最尖的兩處之間，如果從剖面圖來看的話，也很像兩座山峰造成的溪谷。

所以在面相學中，人中有時會被視為小溪。

請仔細觀察有陰影的部分
和明亮的部分。

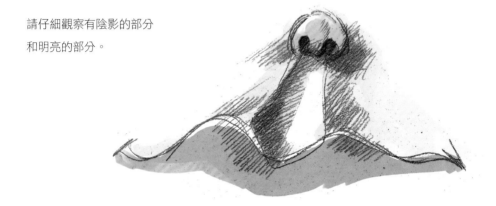

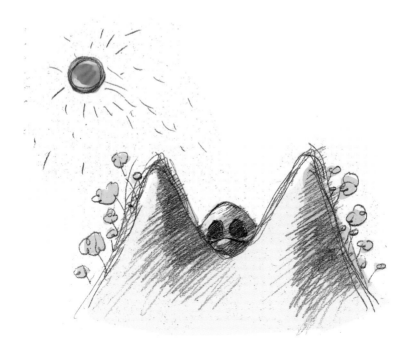

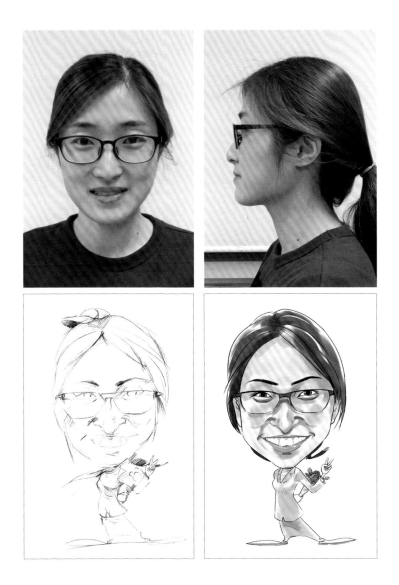

筆者觀察兩張正面照和側面照，掌握了人物的特徵。姿勢是根據模特兒的職業或個性畫出來的，並且刪掉了草稿中的帽子。

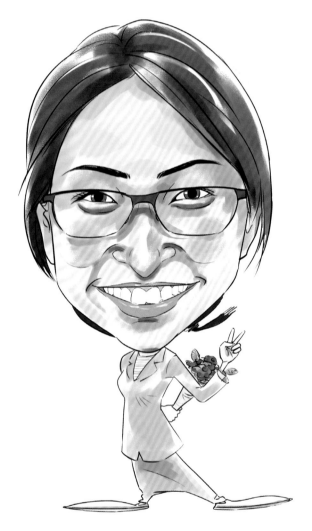

▲ A4法比亞諾，墨筆，鋼筆，電腦油性粉彩

模特兒的鼻頭尖尖的，稍微強調有點鷹勾鼻的特徵後畫成的諷刺插畫。
掃描原畫之後，在電腦上用油性粉彩簡單處理了色感。

諷刺插畫
繪製攻略

84

07 看著畫家的模特兒鼻子

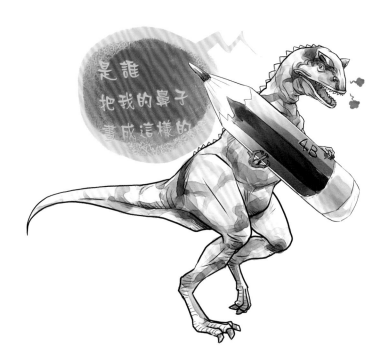

是誰
把我的鼻子
畫成這樣的

為了了解看著畫家的模特兒心情，我當過幾次同僚畫家的模特兒。

平常都在畫別人的臉，第一次當模特兒的時候，我的心情很微妙，既緊張又不安，不曉得該擺什麼姿勢，覺得有點尷尬。

身為畫家的我並非專業模特兒，而前來畫諷刺插畫的客人究竟又有什麼感受呢？在畫別人的臉的時候，應該要思考看看這件事。

第一次當模特兒的人會覺得直盯著自己的畫家眼神很有壓力，因而眼睛不知道要看哪。模特兒的鼻子面向畫家，但是眼神卻飄到其他地方的情況十分常見。

未能跟模特兒成功交流，畫出糟糕畫作的責任全在畫家身上，所以想要掌握清楚模特兒的臉，捕捉到特徵的話，平常就要進行大量的素描練習。

Part 4
鼻子與人中

85

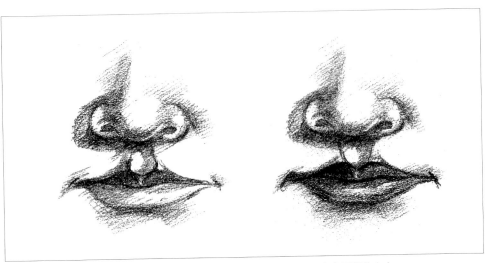

▲ 上窄下寬的典型人中　　　　▲ 上寬下窄的人中

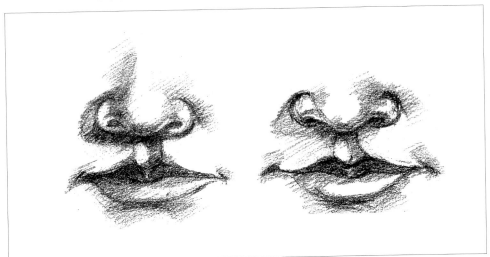

▲ 上下寬度一樣的人中　　　　▲ 歪斜的人中

從面相學來看，人中歪斜的人有時候會被認為有信用方面的問題。

但是，在繪製諷刺插畫的時候，絕不能有那樣的偏見。

諷刺插畫
繪製攻略

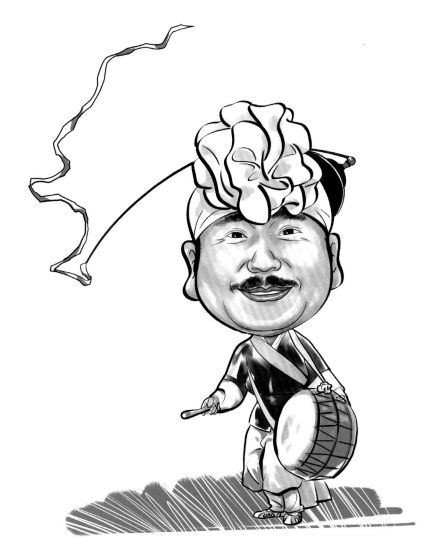

▲ A4大小，300 dpi，鋼筆與電腦油性粉彩

模特兒有鼻毛的話，要確認清楚人中的長度再描繪。

「社人法團韓國國家無形文化財產第3號男寺黨戲」進修者、在四物打擊樂中負責打鼓的李允
九先生的諷刺插畫。

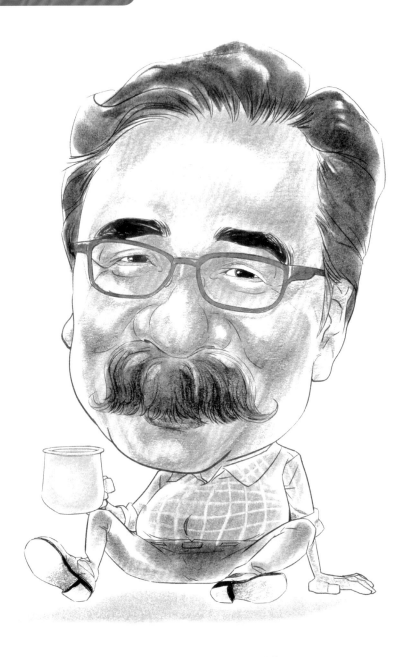

▲ A4法比亞諾，墨筆，粉彩，粉彩鉛筆

09 笑容與鼻子的變化

如果說鼻子會笑的話，有些人可能會大吃一驚，但不是只有眼睛和嘴巴會笑，鼻子亦是如此。

（圖－1）

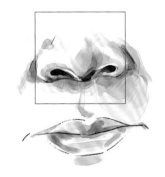

（圖－2）

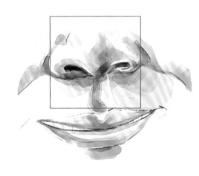

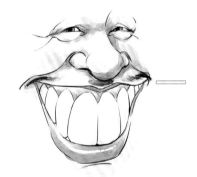

仔細觀察（圖－1）變化的話，會發現紅框裡的鼻孔隨著笑容的變化慢慢超出紅框，而且鼻孔也會被擋住。

從（圖－2）可以觀察到諷刺插畫的笑容和人中長度變化，特別誇大嘴巴與牙齒的時候，變化更明顯。

10　鼻孔的模樣

稍有不慎，便很容易忽略鼻孔的重要性。

但是在人物畫之中，與中隔膜相連的鼻孔微妙差異很容易影響到整張臉的氣質。

未經思考就把鼻孔畫成黑色的情況十分常見，雖然這只是一點小錯，但還是要把鼻孔的細節表現出來才是。

畫得跟洞穴一樣黑的鼻孔和乾脆畫成一直線的鼻子。

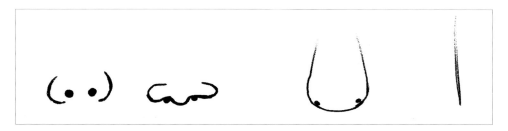

由下往上看鼻孔的正常模樣。

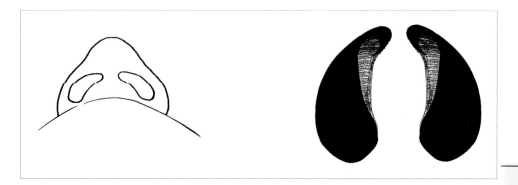

鼻孔縮窄後，看起來也很像肺臟。
請留意鼻孔前後的明暗。

鼻孔也不是左右完美對稱的。
下圖為左右反轉的圖。

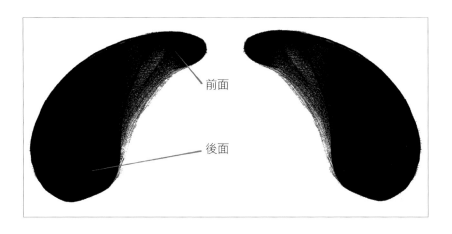

前面

後面

人體之中沒有一個部位是完整
對稱的。仔細看的話，鼻孔也
是左右不一，有些人的鼻孔形
狀更是明顯不同。

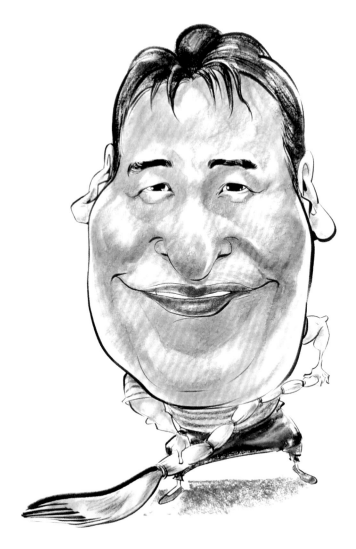

▲ A4法比亞諾，墨筆，粉彩，粉彩鉛筆

從整體來看，這幅畫強調了鼻子和下巴。

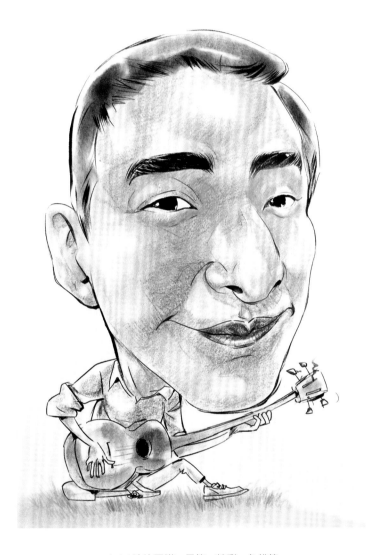

▲ A4法比亞諾，墨筆，粉彩，色鉛筆

模特兒的鼻子有點彎，所以現場作畫的時候碰到了一點困難。

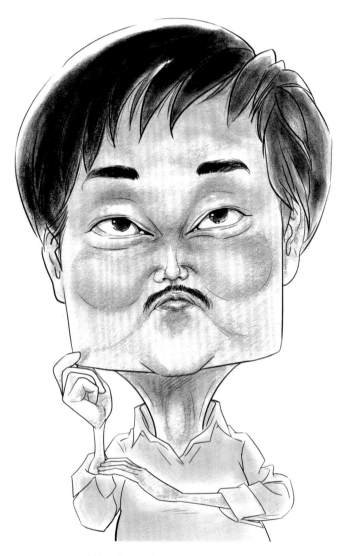

▲ A4法比亞諾，墨筆，粉彩，粉彩鉛筆，紙擦筆

上圖著重於模特兒的國字臉和小鼻子，但這幅諷刺插畫沒有誇張鼻子，反而把鼻子畫得更小。

諷刺插畫
繪製攻略

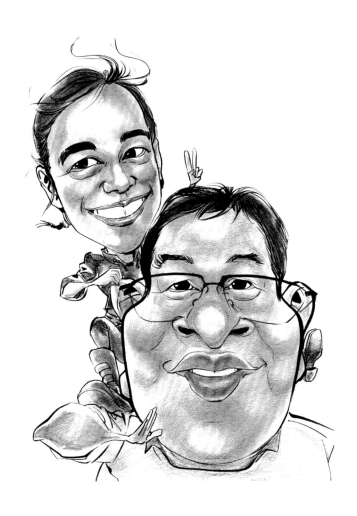

▲ A4法比亞諾，墨筆，粉彩，粉彩鉛筆，木炭

上圖的臉接近真實的臉型，此畫強調了踩在男性肩上的女性嘴巴、男性手臂和豐厚嘴唇。

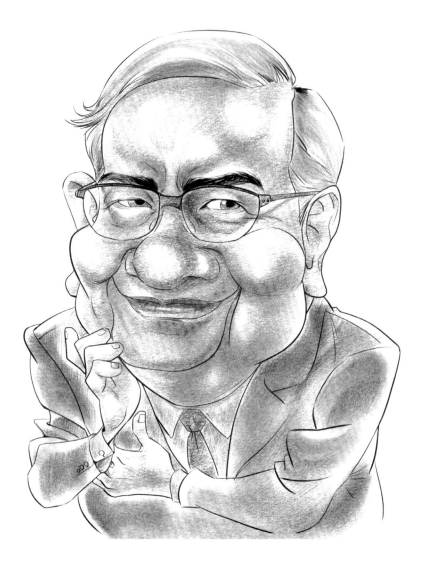

▲ A4法比亞諾，墨筆，粉彩，粉彩鉛筆

諷刺插畫
繪製攻略

下面這幅諷刺插畫的鼻子特別顯眼。雖然除了鼻子之外，嘴角皺紋也是很好的繪畫元素，所以筆者也加深了嘴角皺紋，但是此章討論的是鼻子，所以接下來的說明以鼻子為主。

由於鼻頭的部分經過誇大，呈現球狀，所以從鼻頭過渡到鼻樑的明暗看起來會更明顯。
雖然每個人的鼻頭部位都有明暗，但在特定角度之下有時會看不見明暗。
無論畫什麼都一樣，千萬不能像死背那樣，習慣性地加入皺紋或明暗。

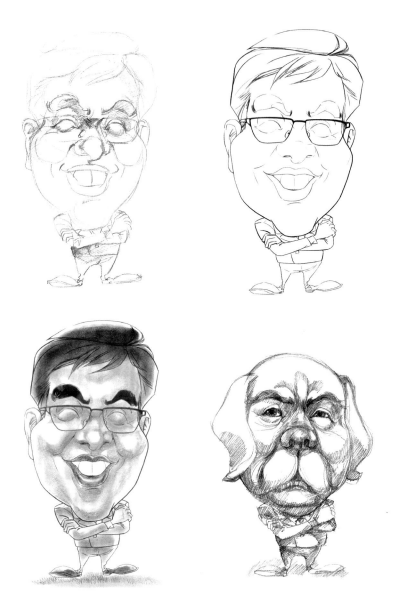

▲ 現在來觀察誇張了鼻子、嘴巴和牙齒的這四幅諷刺插畫吧。

諷刺插畫
繪製攻略

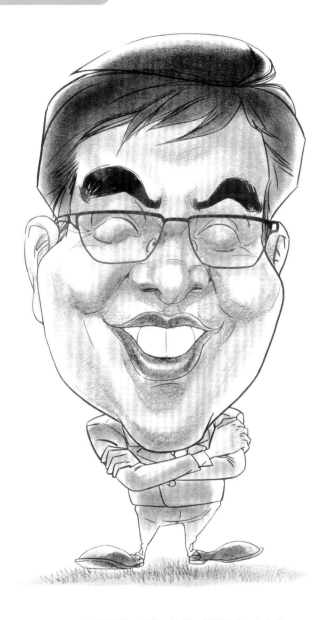

▲ A4法比亞諾，墨筆，粉彩，粉彩鉛筆，色鉛筆

畫諷刺插畫的時候，並非只能放大臉部，全身一起畫進去也不錯。

▲ A4法比亞諾，3B自動鉛筆

如果模特兒不了解諷刺插畫或不具備相關知識的話，在把對方跟動物合成之前，最好先徵求
對方的同意或是不要這樣畫。

即便你下定決心冒險，抱持強烈的作者論（auteurism）精神，要忠於諷刺插畫的本質，每個
人對諷刺插畫的知識水準與藝術喜好都不一樣，所以在把人合成為動物的時候，應該多加小
心注意。

諷刺插畫
繪製攻略

鷹勾鼻是有趣的諷刺插畫元素之一。

下圖是中世紀歐洲傳說中常見的魔女。

這種姿勢在漫畫或諷刺插畫中都通用，所以平常大量練習並熟悉的話，往後將能派上用場。

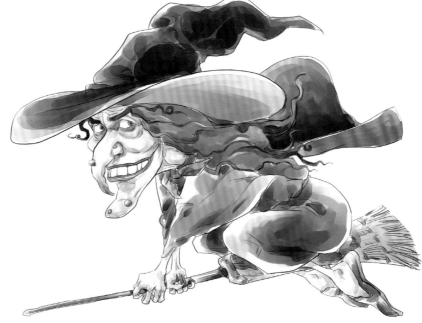

現在有一位有鷹勾鼻的
男子和一雙鞋子。

穿上鞋子再跑步應該會比赤腳
跑步快多了，對吧？但是鞋子
那麼大一雙，幫不上忙。鞋子
是用鉛筆畫的，人物則是使用
鋼筆、墨筆和粉彩鉛筆上色之
後，再用電腦合成。雖然在現
場作畫沒辦法做到這樣的事，
但是在穩定的工作環境中像這
樣作畫也很有趣。

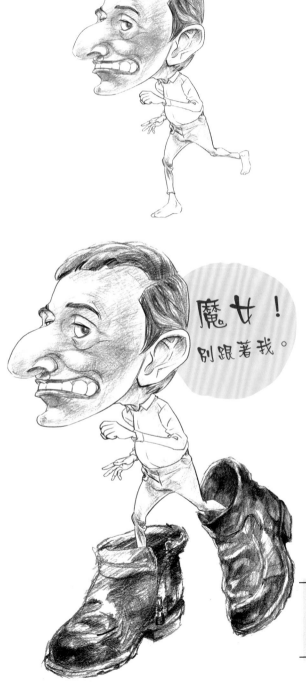

▲ A4 法比亞諾，墨筆，粉彩，粉彩鉛筆，色鉛筆

鼻子經過誇大後，有時會碰到嘴巴。

▲ A4法比亞諾，墨筆，粉彩，粉彩鉛筆，色鉛筆

這幅畫的人物鼻子同樣碰到了嘴巴。

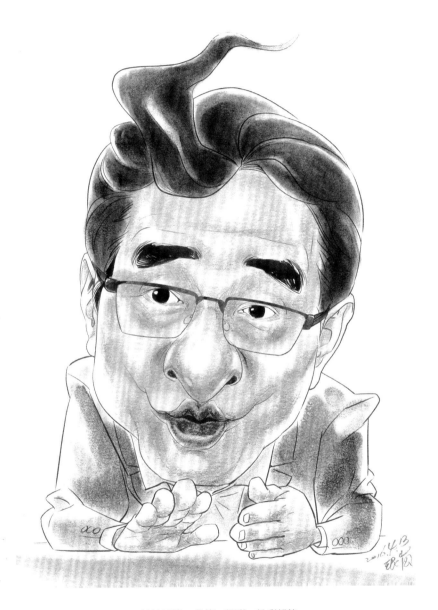

▲ A4法比亞諾，墨筆，粉彩，粉彩鉛筆

前任韓國放送通訊大學校長趙南哲先生的諷刺插畫。

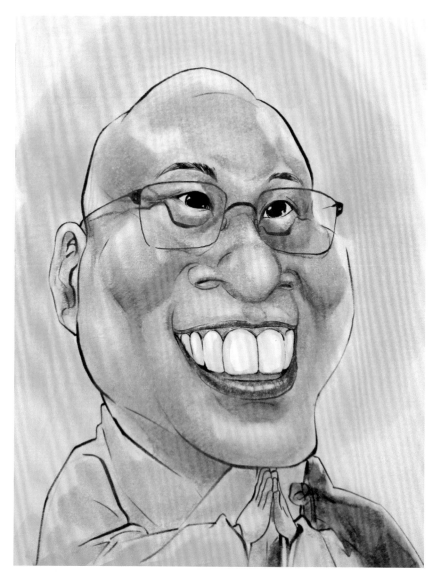

▲ A4法比亞諾，墨筆，粉彩，粉彩鉛筆

沒有頭髮的僧人諷刺插畫看似比較好畫，但是繪畫元素變少的話，反而更難畫。

諷刺插畫
繪製攻略

左圖的模特兒鼻子本來沒這麼大。只是我在繪畫的過程中，發現模特兒的特徵是鼻子和下巴有溝，所以誇大了她的鼻頭和下巴。

從鼻子的放大圖可以看到鼻頭上有一點點橫向陰影。從正面來看，這道陰影看得更清楚。

下巴或鼻頭有溝的韓國人並不多，這位模特兒比較特別，鼻頭和下巴都有溝。

有溝的鼻頭
鼻樑的陰影

有溝的下巴

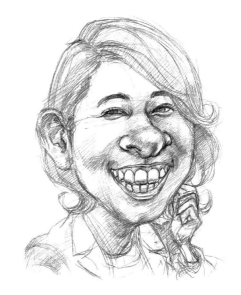

Part 4
子與人中

107

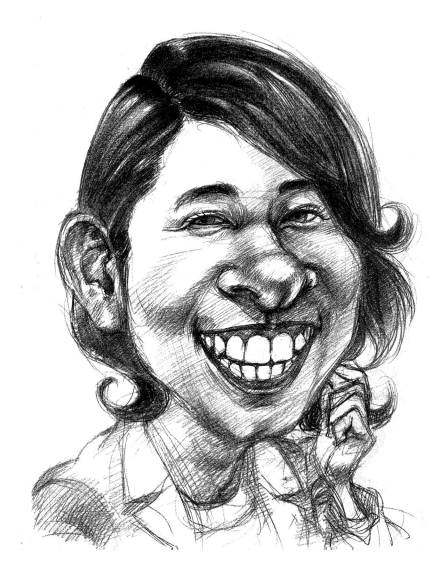

▲ A4法比亞諾，3B自動鉛筆，紙擦筆

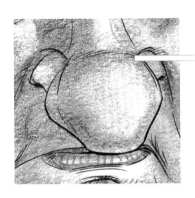

任何人的鼻頭都有明暗之分。

這起因於鼻子的解剖學結構，皮膚包覆著鼻頭裡的鼻翼軟骨，所以這個部位產生了層次。

從上下這四張圖可以清楚看到鼻頭上的明暗。

但是鼻頭的明暗是否強烈卻是因人而異，所以習慣性加上明暗不是個好方法。

有富貴鼻或蒜頭鼻的人，鼻頭上的明暗會更明顯，這是畫諷刺插畫的時候應該牢牢捕捉到的要素。

畫諷刺插畫的時候，通常會先確認臉型，在多個要素之中如果是以鼻子為主，那觀察清楚鼻中隔會對畫畫很有幫助。請比較鼻孔和鼻中隔，並確認看看鼻中隔是否比鼻孔還要內凹。

（圖－1）　　　　　　　　（圖－2）　　　　　　　　（圖－3）

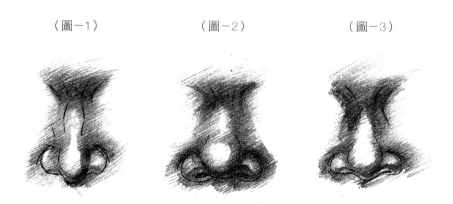

（圖－1）的鼻頭尖，看不到鼻孔，但是（圖－2）的鼻中隔比鼻孔（金甲）還要裡面，所以露出來的鼻孔範圍較大。

（圖－3）是最普遍的鼻型，可以稍微看到大小恰當的鼻頭和鼻孔。

鼻子畫不好的時候，多觀察鼻中隔和鼻頭的外觀會有很大的幫助。

我也有鼻中隔！

諷刺插畫
繪製攻略

嘴巴與嘴角

嘴巴是展現
交際能力的器官！

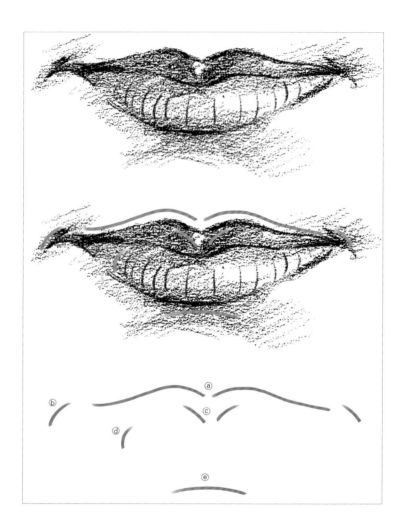

人體當中話最多（？）的部位是嘴巴。

所以跟著畫畫看吧。仔細觀察就會發現嘴唇存在著某些規律，

請注意上圖用紅色標示出來的特徵。

嘴唇的名稱

上唇的紅色部分ⓐ被稱作「邱比特之弓」。從外觀就能知道這個部分長得很像弓，因而得名。

請注意，上嘴唇前端的ⓒ總是有點凸出。

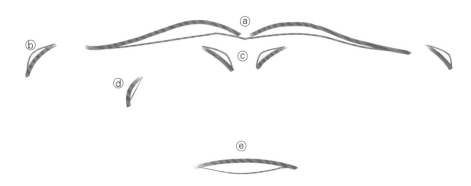

嘴脣的末端部分ⓑ叫做嘴角。

下唇的ⓓ部位有許多道皺紋，這些皺紋又被稱為歡待紋。

下唇底下的ⓔ部位會出現較深暗的陰影。

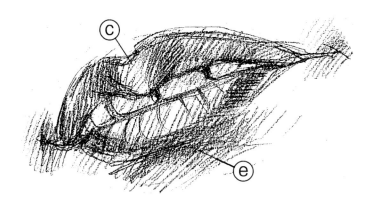

邱比特（Cupid）是羅馬神話中的愛神。

看到下圖的話，應該就能理解為什麼上唇被稱為「邱比特之弓」了。

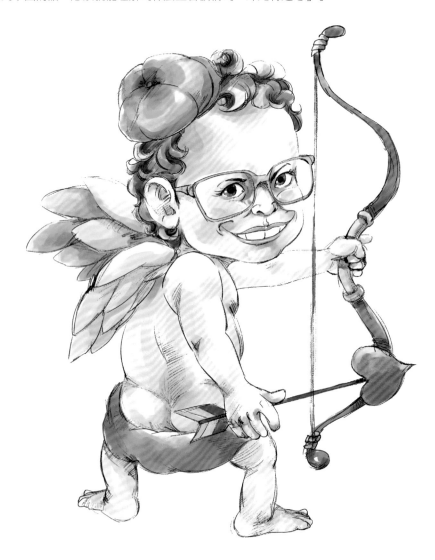

▲ 21 cm x 29.7 cm，300 dpi，鋼筆，電腦水彩畫與電腦油性粉彩混用

這裡的邱比特被畫得跟頑童一樣，但事實上邱比特是善變的愛神。

我按照自己的方式詮釋，畫了邱比特的諷刺插畫。

標準的嘴角看起來微微上揚，
但是這種嘴角也會隨著年紀下
垂。

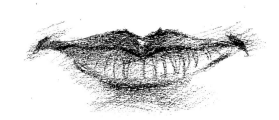

這是下垂的嘴角，在法律人士
或具有領導特質的人之中很常
見。給人一種嚴格、威嚴的印
象，但是看起來顯老。

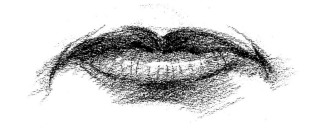

嘴角往上提，看起來有自信、
爽朗，但是一不小心看起來也
會很輕浮。

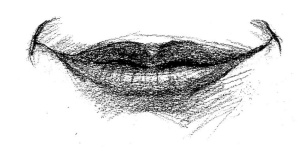

現在我們已經看過最具代表性的嘴角模樣了。但是每個人的嘴唇與嘴角模樣都不同，所以不
能死背幾種唇形就習慣性地拿來應用在諷刺插畫上。

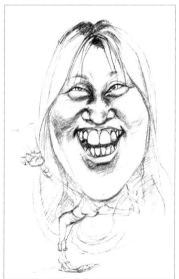
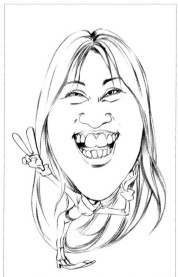

雖然這位模特兒有許多特徵，但是在這幅畫中只有誇張了嘴巴和牙齒。

諷刺插畫
繪製攻略

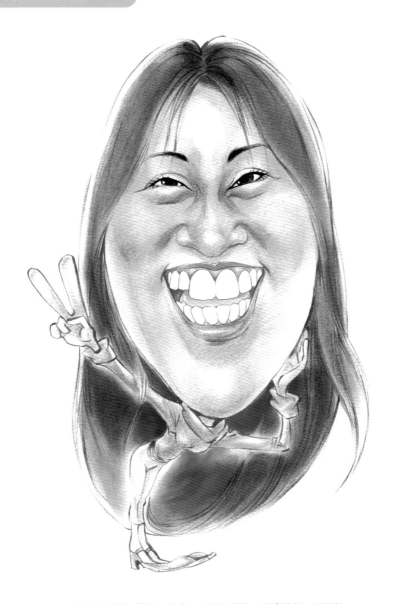

▲ A4法比亞諾，墨筆，粉彩，水性色鉛筆，粉彩鉛筆，紙擦筆

聯想獲得靈感 01

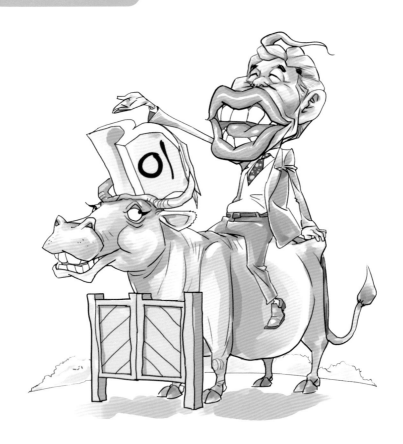

▲ 10 cm x 10 cm，300 dpi，鋼筆，電腦油性粉彩技法

雖然嘴中的牙齒也能當作獨立的繪畫要素，但是牙齒通常可以和嘴巴一起畫成有趣的諷刺插畫。

上圖是前任韓國放送通訊大學校長趙南哲先生的諷刺插畫。此圖傳達了「口碑」的意思，讓人以門、牛齒、人齒的順序（或倒序）產生聯想。（譯註：口碑的韓文「입소문」，三個字拆開來分別是嘴（입）、牛（소）、門（문）。）

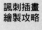

諷刺插畫
繪製攻略

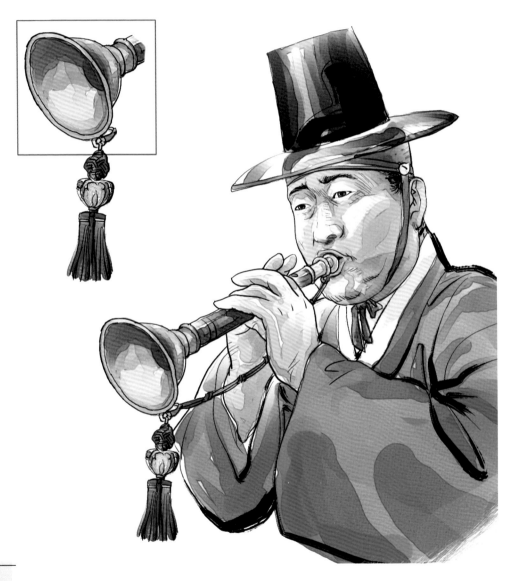

▲ 21 cm x 28 cm，300 dpi，電腦水彩畫技法

太平簫演奏名人兼社人法團男寺黨戲進修者李大奎先生的水彩肖像畫。

在畫上一幅肖像畫的時候，我突然想到太平簫的碗型喇叭和主角的嘴型很像，因此著眼於這一點，畫了以下的諷刺插畫。

為了提醒各位聯想在諷刺插畫中的重要性，畫完之後又用電腦修了圖。

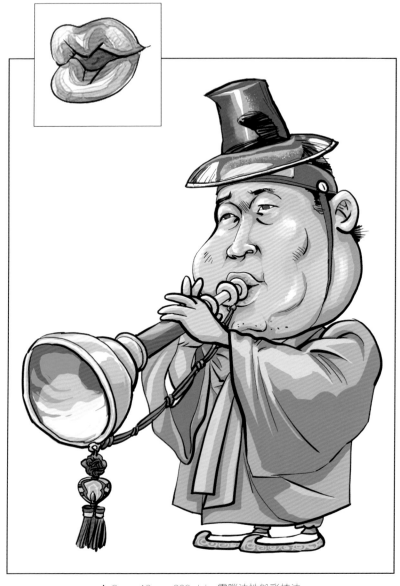

▲ 8 cm x 10 cm，300 dpi，電腦油性粉彩技法

諷刺插畫
繪製攻略

120

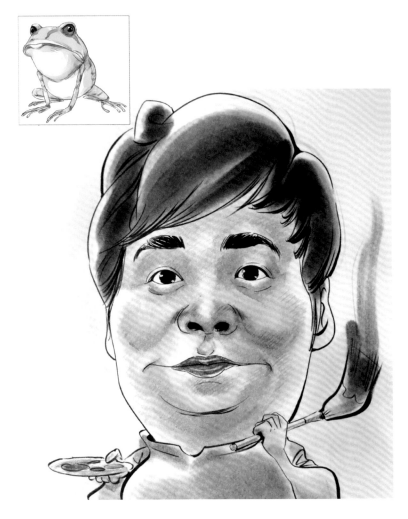

▲ 21cm x 24cm，法比亞諾，墨筆，粉彩，粉彩鉛筆，色鉛筆

這位現場作畫的模特兒眼距寬，鼻孔大，嘴巴極具特色。

跟臉比起來，嘴巴相對大，令人聯想到青蛙，所以我把他的嘴巴畫得長長的，就像青蛙那樣。對諷刺插畫來說，聯想的想像力十分有用。確認過模特兒的職業後，一併畫上與之相符的小物件會更好。

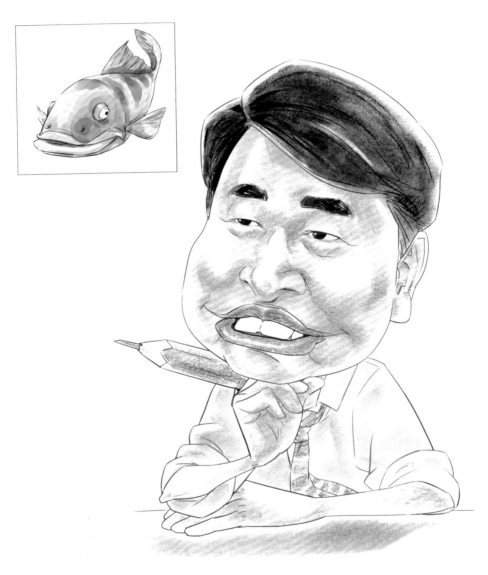

▲ A4法比亞諾，墨筆，粉彩，粉彩鉛筆，色鉛筆，紙擦筆

這幅是忠南洪城郡洪城議會長李相根的諷刺插畫。模特兒的形象令人聯想到魚嘴巴，所以我誇張了嘴部。

諷刺插畫
繪製攻略

接觸繪畫模特兒的時候所感受到的第一印象，對諷刺插畫畫家來說很重要。

此時感受到的第一印象會在繪製諷刺插畫的時候，掌控畫家的思考。畫諷刺插畫的時候，第一印象是非常關鍵的要點，所以畫家應該保持客觀，創作的時候，絕對不能帶著偏見觀察對方，只畫自己心中所想的對方。譬如説，在畫熟人的臉時，也能發現跟平常看到的那張臉截然不同的要素，並產生全新的感受。

咦？這個人也有這樣的特徵啊？長得好像某個人，以前都不這麼覺得。

這種想法會掌控自己的思考，在繪畫之前和作畫過程中持續浮現，導致畫出來的臉跟模特兒毫無關聯，最後只能擠出拙劣的辯解説詞。

「諷刺插畫都是這樣畫的」或「請你理解一下，接受吧」即便這麼説，也為時已晚。

如果是無償作畫的話，對方或許會搔搔頭勉強收下，但是對方應該不會把那幅畫放到相冊中保管。

假設現在有 A 和 B 這兩個對照的模特兒。

熟悉 B 的 C 看到 A 的時候，可能會發出「哦！」一聲，心想 C 和自己認識的 B 長得一模一樣，但是真的把 A 和 B 擺在一起的話，就會發現兩者是截然不同的人。

這是因為在 C 的記憶裡，A 和 B 的臉孔有相似之處，因此認為兩人長相一樣。

無論是鷹勾鼻、扁扁的朝天鼻，還是狹長的眼睛，在畫某個模特兒的時候，這些共通點都會引起聯想，一不小心就使你畫出毫不相干的臉，所以務必要多加留意。

必須牢記第一印象，拋開偏見，保持客觀。

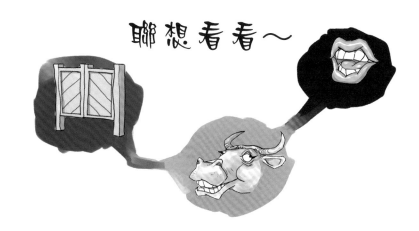

嘴巴和牙齒的使用目的有很多種。

若要分類的話,

大致上可以分類成生存、相愛和對話這三種目的。

說到嘴巴 當然少不了我啊

如果要再加一項的話,那就是為了畫諷刺插畫吧?

為了繪製諷刺插畫,嘴巴和牙齒無疑是十分關鍵的要素。

嘴角的模樣、大大小小的嘴巴、突出的嘴唇等,在畫諷刺插畫的時候都是重要的特別要素。

模特兒不該像木頭人一樣靜靜待著,而是要努力透過某個東西來展現自我。

當畫家坐在面前的時候,在心中默念:「畫畫看我吧、我是個怎樣的人、我有多漂亮……」

如此一來,就會在不知不覺間透露自己的職業或習慣。

這是因為嘴唇和牙齒(為了諷刺插畫)會忠實地呈現自己的目的性,

而畫家必須捕捉到轉瞬即逝的模特兒的內心世界。

上、下排牙齒的數量總和通常是28～32顆。

雖然平常被嘴巴遮住了看不到,但是露出笑容的時候,牙齒會顯現一個人的特徵,是非常棒的諷刺插畫創作要素。

光是恰當地誇大的牙齒就能為模特兒帶來笑容,讓畫家畫出令人愉快的諷刺插畫。

畫牙齒之前要先熟知一些知識,否則會畫出低劣的畫作。那就是牙齒並非隨意排成一列,而是遵照著特定的形式排列。

排列井然有序的牙齒會讓看到的人也感到愉快。

由門牙、犬齒和臼齒組成的牙齒,根據各自的功能長成不同的形狀。

畫諷刺插畫的時候,可以稍微誇張被戲稱為「大門」的門牙。事實上,門牙的重點就在於它占據了整個口腔,所以畫完門牙就沒什麼可畫的了。

觀察下齒的排列會發現下排門牙比上排門牙小上許多,可別犯了上下牙齒都畫成一樣大小的常見錯誤。

就算都是門牙,

上、下門牙的大小也不一樣。

適當地誇大門牙之後，
口腔中就沒有需要填補的地方了。

下唇模樣會受到牙齒排列的
直接影響。

雖然牙齒的排列結構複雜，
但其中也隱藏了規則。

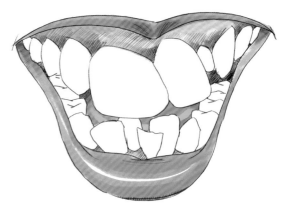

未過度誇大的牙齒結構。

諷刺插畫
繪製攻略

1號門牙位於所有牙齒的最中間，負責咬斷食物，所以又被稱為中切齒，而緊接在一旁的2號門牙叫做側切齒。3號是犬齒，4號、5號、6號和7號屬於臼齒，而智齒不是每個人都會長。

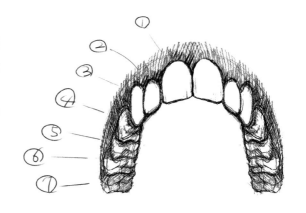

說我背上長的是牙齒？猛刺！這只是我的角。

牙齒按照口腔結構生長，大致上呈現U字形。這就是從正面看的時候，牙齒重疊的原因。

常見的牙齒錯誤畫法是，把牙齒排成一列，畫得跟鋼琴鍵盤一樣。
要知道牙齒以U字形重疊排列，才不會犯這種錯。

想像一下牙齒像右圖原木那樣排成U字形，這樣理解起來會比較容易。牙齒和牙齦的顏色跟其他部位的膚色不同。
健康的牙齦顏色比嘴唇還要接近明亮的粉紅色。

嘴巴雖然也能獨立存在，但它的獨
特變化不亞於眼睛的情感變化。這
是因為隨著嘴唇的移動，牙齒、舌
頭和牙齦都會產生變化。畫嘴巴的
時候，要留心觀察模特兒談笑時所
露出來的牙齒結構和排列。

模特兒的嘴巴（嘴唇）不會一直閉著，隨時都有可能改變姿勢，或是突然
跟畫家說話。小孩子不願意張嘴肯定只有一個理由，那就是門牙掉了。替
這類型的小孩子作畫的時候，如果能保證會把牙齒畫得很漂亮，讓他們安
心的話，小孩子便會擺出自在的姿勢來。

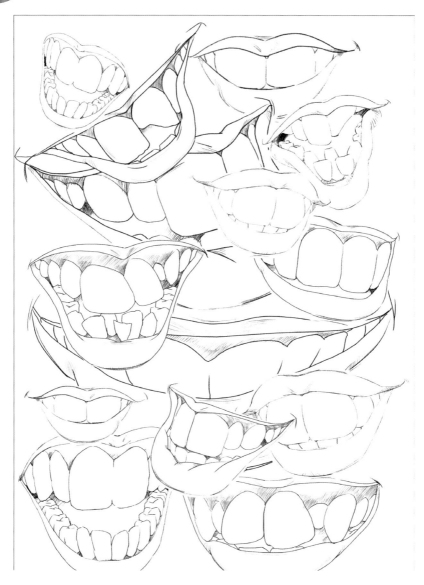

雖然嘴巴（嘴唇）和牙齒也會毫不保留地流露出模特兒的情緒，但是那些情緒稍縱即逝，千萬別錯過這時跑出來的特徵了。

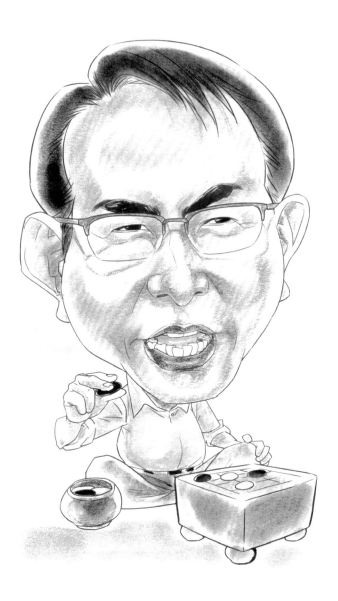

▲ A4法比亞諾，墨筆，色鉛筆，粉彩，粉彩鉛筆

前任瑞山市市長李完燮的諷刺插畫，複雜的牙齒結構看起來被誇張過。

諷刺插畫
繪製攻略

130

▲ A4法比亞諾，墨筆，粉彩，粉彩鉛筆，電腦油性粉彩

模仿瑪麗蓮‧夢露的素人諷刺插畫，牙齒也是被畫得很誇張。

▲ A4法比亞諾，墨筆，粉彩，粉彩鉛筆

畫牙齒的時候，務必注意牙齒的排列。隨便亂畫的話，完成品會顯得粗糙幼稚，連畫了幾顆牙齒都不知道。

諷刺插畫
繪製攻略

▲ A4法比亞諾，墨筆，粉彩，粉彩鉛筆

Compen股份有限公司執行長崔大宇先生的諷刺插畫，他的牙齒排列十分整齊。請注意將眉心、人中和門牙連起來的一直線。

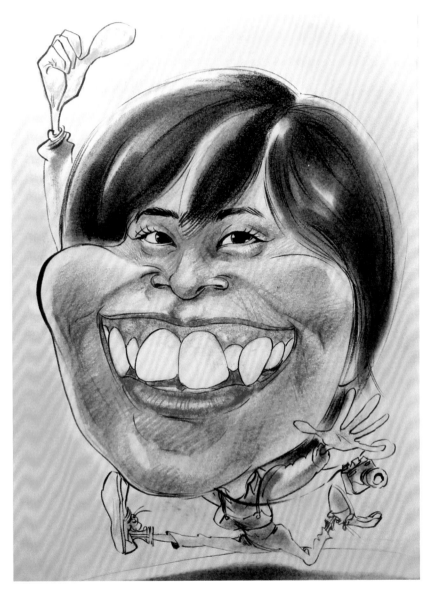

▲ A4法比亞諾，墨筆，粉彩

這是熟人的諷刺插畫，複雜的牙齒結構很難畫。

12 嘴角與八字紋

命苦的人改名或整形就可以改變運勢嗎？

筆者認為這絕對改變不了命運。

8字就算反過來還是8字，所以就算改了八字還是一樣。

還不如有智慧地下定決心認真生活，那會更好。

不過，女性為了變美還是會想除掉八字紋。

那改用諷刺插畫這個不用花錢的除皺方法來獲得代理滿足怎麼樣？

可惜諷刺插畫的核心目的在於將缺點變成優點，消除內在的壓力，所以八字紋反而有可能會被凸顯出來。

嘴唇末端除了有八字紋這個特別的存在之外，還有嘴角。

一般人的嘴角會微微上揚，再加上包含牙齒的上揚嘴角和下垂的嘴角，嘴角總共可以分成這三大類。

下垂的嘴角看起來有權威感，但這也是顯老的原因，而且經常跟八字紋同時出現。

藉由魔法般的明暗，一道皺紋就能讓人看起來年輕或衰老十歲。

不管怎麼改都一樣～！

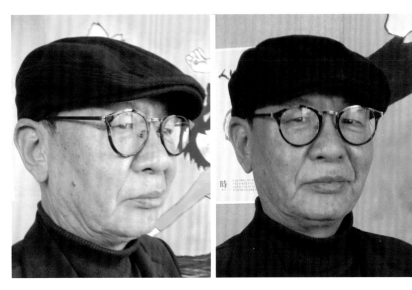

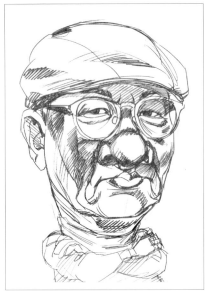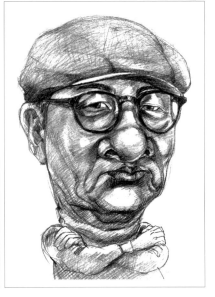

▲ 前任社團法人韓國漫畫家協會會長、現任社團法人諷刺畫協會會長趙寬齊先生的諷刺插畫

諷刺插畫
繪製攻略

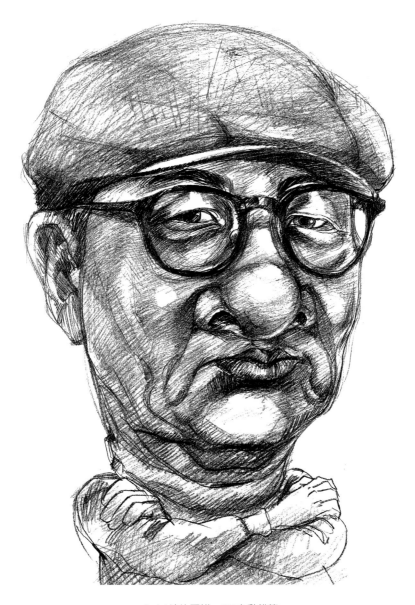

▲ A4 法比亞諾，3B自動鉛筆

請仔細觀察嘴巴周圍下垂的嘴角和八字紋。

描繪嘴角或臉部皺紋的時候，應該注意墨筆或鉛筆的下筆力道，太大力會破壞整個臉部的平衡。

使用墨筆的時候，不要過度大力地畫皺紋，輕輕描繪後再以色鉛筆或粉彩鉛筆為主表現皺紋的話，就能產生自然的效果。

無論是對模特兒或畫家來說，「有年紀」或「上了年紀」的繪畫表現都是非常敏感、應該小心處理的問題。

諷刺插畫
繪製攻略

耳朵與頭髮

耳朵是看守後方的守望者！

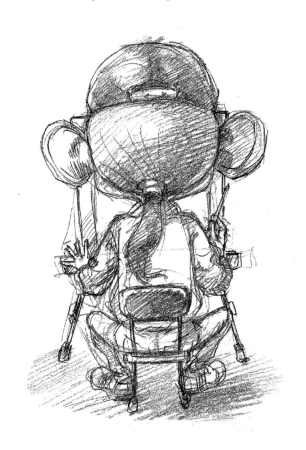

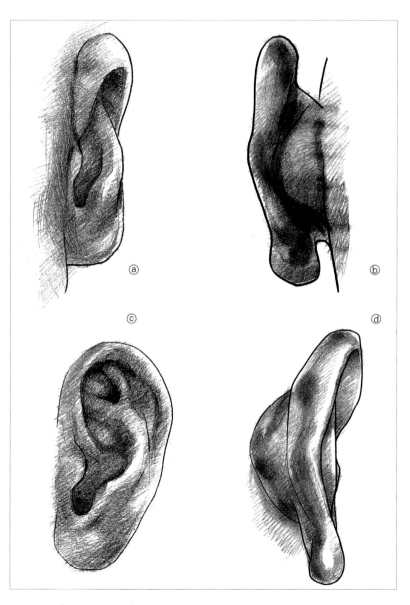

ⓐ－耳朵正面ⓑ－耳朵背面ⓒ－耳朵側面ⓓ－耳朵半側面

諷刺插畫
繪製攻略

耳朵不是被棄之邊緣的存在，而是寶貴的存在。

從正面看過去的時候，耳朵的角度會被頭髮遮住，因而看不太清楚，但是在畫側臉或半側臉的時候，耳朵所占據的位置十分重要。

當臉分成一半的時候，耳朵位於中後方。

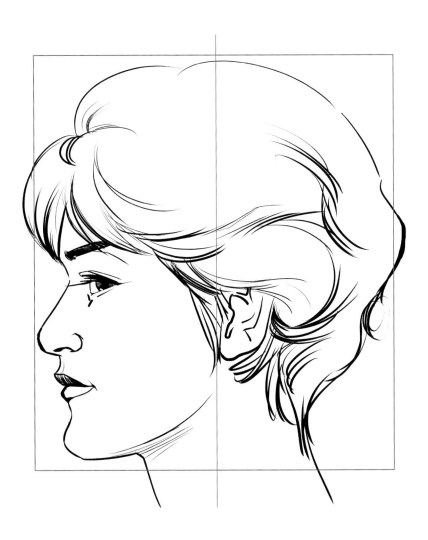

大部分第一次嘗試畫諷刺插畫的模特兒都會因為害羞，試圖尋找固定視線的地方。如果畫家和模特兒交流失敗，那就算畫完了也不會是幅好作品，反而會遭到厭棄，所以畫家要引導模特兒，使其安心，那樣才能畫出自然的畫作。替親朋好友作畫的時候，也是如此。有個好方法是讓模特兒看向畫家的耳朵，盡量使對方能夠和自己進行視線交流。

從減輕對視的負擔這一點來說，耳朵是離眼睛最近的器官，所以是固定模特兒視線的好工具（？）。

▲ A4 法比亞諾，墨筆，粉彩，粉彩鉛筆，色鉛筆，木炭，紙擦筆

就算模特兒的耳朵不大，也可以根據對方的職業或生肖等等來呈現情景。加上小道具的話，可以畫出有趣的諷刺插畫。

▲ A4法比亞諾，3B自動鉛筆，紙擦筆

這幅描繪了擁有俗稱驢耳朵的大耳朵模特兒。

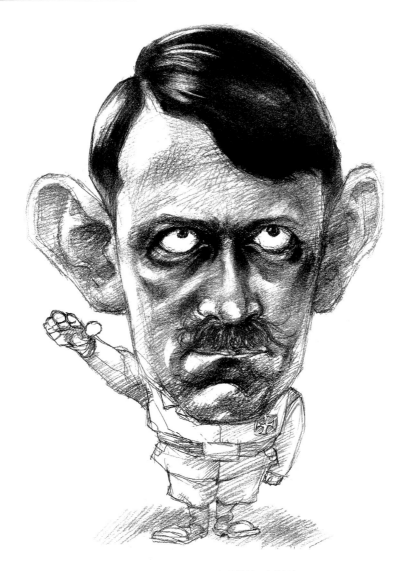

▲ A4法比亞諾，3B自動鉛筆，紙擦筆

希特勒出生於奧地利某個平凡家庭，是引發二戰、屠殺數千萬平民與軍人的主謀，但諷刺的是，他小時候的夢想是成為一名畫家。如果他願意傾聽和平之聲，或許就不會爆發二戰，發生數千萬平民與軍人被屠殺的悲劇了。

145

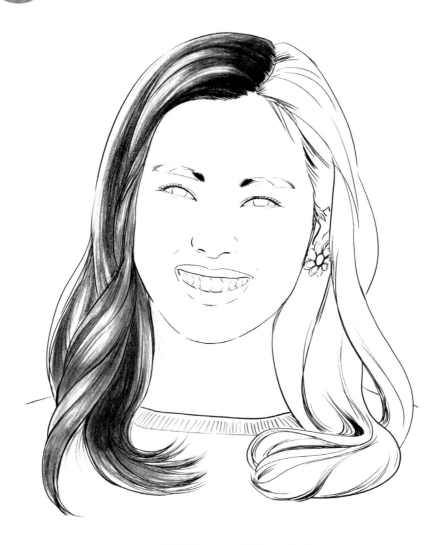

▲ A4法比亞諾，3B自動鉛筆，紙擦筆

為了協助讀者理解頭髮的髮束和弧度，另一邊留白。

06 頭髮的排列 1

頭髮看似複雜，但仔細觀察的話，會發現頭髮自有一套生長機制。頭髮不會對齊排成一列，而是不規則地生長。

不過，一團髮絲，也就是髮束會在靜電、油分或護髮產品的影響之下，自然地生長。
務必記住！

髮絲會形成髮束！

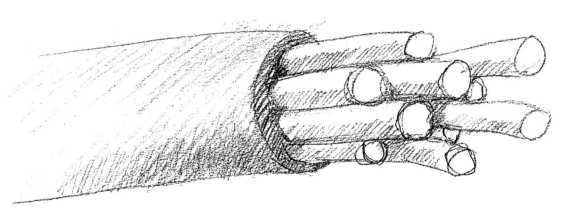

把髮絲想成電線的話，理解起來會比較容易。

Part 6
朵與頭髮

147

如同很多股的電線再次經過遮蔽處理變成電纜，往相同方向延伸的多縷髮絲看起來就像一束髮束。

即使髮絲很多，如果是往同個方向延伸，那就可以綁成一束。看看圓形裡的髮束吧。

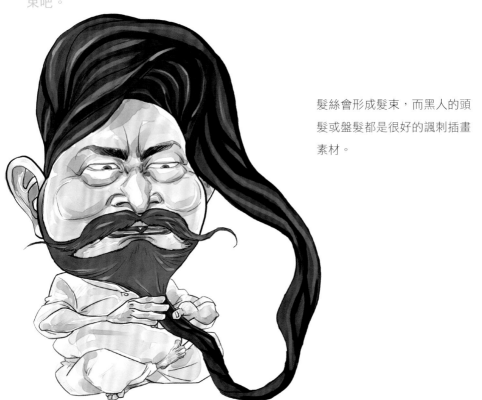

髮絲會形成髮束，而黑人的頭髮或盤髮都是很好的諷刺插畫素材。

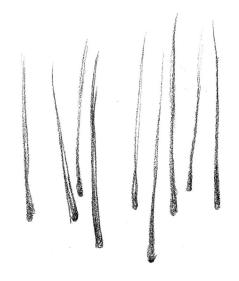

頭髮是不規則的，不會整齊排成一列。

頭髮沒辦法好好分邊也是因為頭髮是不規則的。

沒有頭髮的模特兒比較好畫？實際上絕非如此。少了諷刺插畫的作畫元素，只會變得更難畫而已。

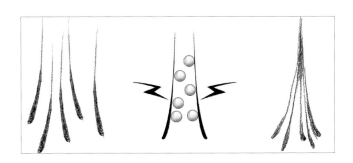

最接近彼此的髮絲會互相聚攏形成髮束。

如圖所示，那是因為髮絲和髮絲之間沾有油分或護髮產品，

而且靜電會使髮絲互相聚攏形成髮束。

作畫的時候，要把相同方向的髮絲畫成髮束才自然。

對女性來説，長髮照顧起來可能很辛苦麻煩，但這是美麗的模特兒素材，這一點無庸置疑。

請注意，形成髮束的髮絲看起來並非只有一種顏色，經過陽光的反射後，看起來有好幾種顏色。即使是黑髮的東方人，在戶外的時候，因為陽光的反射作用，頭髮看起來也不全然是黑色的。這種情況在染髮的人身上更明顯。上色的時候，不要只用單調的單一顏色來上色。

頭髮對男性很重要，對女性更是如此。
無論頭髮長短或彎直，對每個人來説，頭髮都是展現自己的個性、信心和社會地位的重要的諷刺插畫元素。

諷刺插畫
繪製攻略

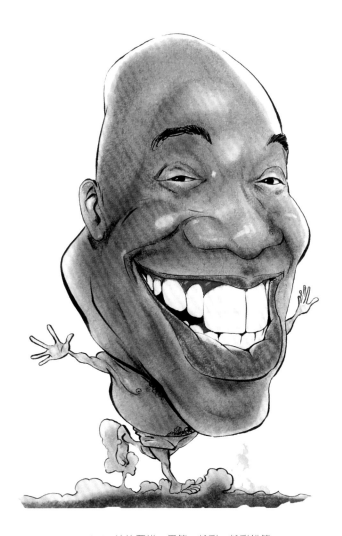

▲ A4法比亞諾，墨筆，粉彩，粉彩鉛筆

模特兒沒有頭髮，有些人可能會覺得這幅諷刺插畫畫起來更快、更簡單，實則不然。因為要留意呈現頭型的頭皮的明暗和紋理處理。

據説人總共有5萬～10萬根頭髮。

如果要把這麼多的頭髮都畫出來，大概需要好幾天吧。

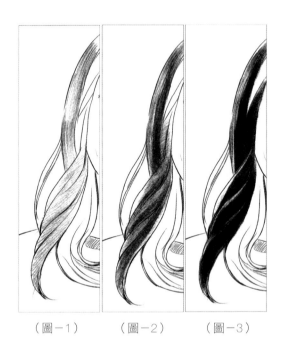

（圖－1）　　（圖－2）　　（圖－3）

描繪頭髮的時候，要將朝相同方向延伸的髮絲視為一束。

畫完一大束的髮絲輪廓之後，再按照上圖標示的順序去畫就可以了。

（圖－1）：往頭髮延伸的方向或稍微斜斜的方向畫出粗略的色感。

（圖－2）：用紙擦筆擦一擦，再稍微補上線條。

（圖－3）：再畫一點頭髮，然後再用紙擦筆擦一次之後，用橡皮擦製造光澤。

這是最簡單的頭髮畫法，所以要營造光澤，頭髮看起來才會生動，並增添更豐富的效果。

除了黑色之外，也可以利用粉彩筆混合多種顏色來呈現效果。

諷刺插畫
繪製攻略

 11 耳朵和胸鎖乳突肌的關係

（圖－1）始於耳朵後方的紫紅色肌肉ⓐ是胸鎖乳突肌。

想像胸鎖乳突肌始於耳朵的後方，這樣頸部畫起來比較容易。

（圖－2）脖子的起始部位在耳朵後方，而梯形的斜方肌支撐著脖子。請注意，胸鎖乳突肌是從耳朵後方開始往下延伸。

（圖－2）右圖中的胸鎖乳突肌畫錯了，脖子的起始部位必須朝耳朵後方畫。

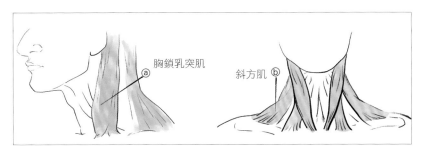

（圖－1）

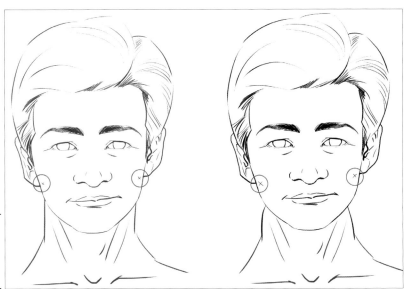

（圖－2）

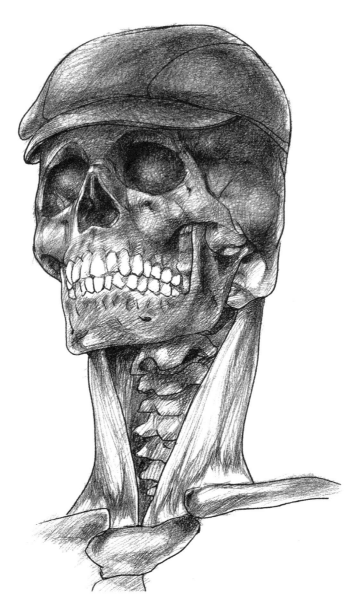

▲ A4法比亞諾，3B自動鉛筆

這幅描繪了戴著帽子的骷髏。

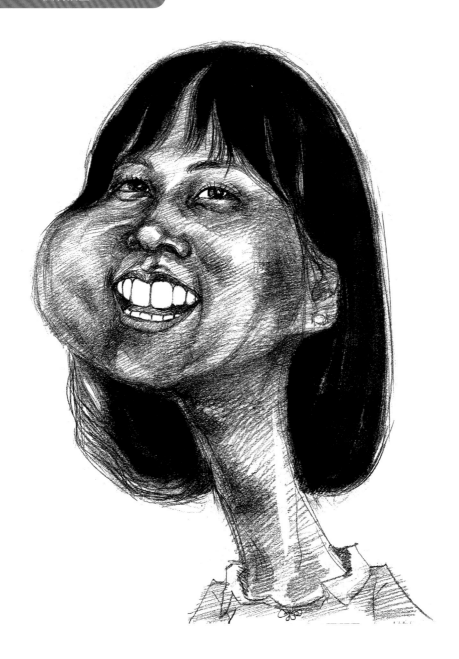

▲ A4法比亞諾，3B自動鉛筆，木炭，紙擦筆

怎樣才能快速作畫？

有些人可能會覺得諷刺插畫屬於快速作畫的類型，但是諷刺插畫的核心目的絕對不是快速作畫。

這只是因為現場作畫的特殊性，畫家為了在不穩定、條件惡劣的情況下，配合模特兒客人的要求才快速繪製的。

通常客人會想要跟畫家交流，而且有些客人縱然請畫家快速作畫，但是在自己的臉畫好之後，卻是慢悠悠地離開現場，或是坐在遠方休息。

對於職業畫家來說，現場作畫的速度跟收入有直接的關聯性，所以畫家必須盡量在完成優秀畫作的同時加快速度。

如果學來當作業餘愛好的人想要快速作畫，就必須堅持不懈地努力尋找適合自己的工具。

室內繪畫工具的選擇性比較多，但如果得在戶外進行的話，則會受到限制。

鉛筆跟顏色混用的話，會變得很亂，所以不能混用。通常是先完成鉛筆畫，再以粉彩筆完成繪製，但這樣耗費的時間相當久，而且也很難畫得清晰生動。

若想表現生動的線條，可以考慮使用藝術筆、簽字筆或原子筆，但是這些筆畫出來的線條平淡，無法表現強弱，必須使用墨筆蓋過所有的線條。

墨筆畫起來快速又清晰，也能隨心所欲地表現強弱，但是就連墨筆也不是絕對好用的工具，最好挑選適合自己又能夠靈活運用的工具。

不過，想使用墨筆的話，必須大量練習才行。唯有練習才是解答！

對稱與不對稱

我的體內還有另一個我！

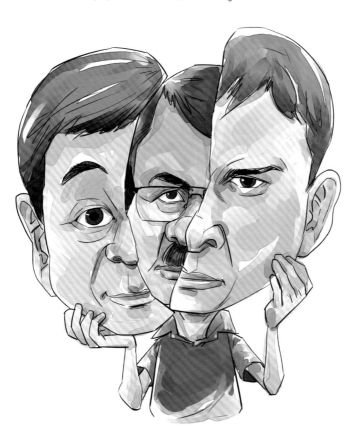

01 人體的對稱與不對稱

▲ A4法比亞諾，墨筆，粉彩，粉彩鉛筆，木炭，紙擦筆

人體的器官看起來似乎左右對稱，但事實並非如此。即使是對稱的，也是相對對稱，而非絕對對稱。

人體的不對稱是極好的諷刺插畫元素，頭髮的分邊方向、高低不同的眉毛、大小不同的眼睛和雙眼皮、歪歪的鼻子或嘴巴、大小不一的耳朵、參差不齊的牙齒、有溝的下巴或長脖子等等，都是很好的諷刺插畫元素。

善加利用這些元素的話，也能畫出比肖像畫還相似的畫作，因為人們通常更容易被特定部位的某個特徵所吸引。

上圖也包含了這樣的元素，尤其是耳朵過度誇張。仔細觀察看看，便能輕易發現耳朵不是絕對對稱的。

而且人的五臟六腑也不全都是對稱的。

肺臟或腎臟是對稱的，但胃或肝臟屬於非對稱。雖然替人畫諷刺插畫不需要了解人體的內部，但至少要知道解剖學上的結構。

諷刺插畫
繪製攻略

如果說我的體內有另一個我，你可能會嚇一跳。

無論是誰，都沒有人是準確對稱的。

看看旁邊的照片，你很快就會明白我的意思。

我將照片對半分開，再用電腦重新合成，神奇的是
同一個人的臉孔組成了截然不同的人。

如果想找到自己的另一半，

那就畫畫看諷刺插畫吧。

這兩張照片之中，哪一張才是自己的真實模樣？

畫家畫諷刺插畫的時候，又該以哪張照片為主？

▲ 左臉的合成照片　　　▲ 右臉的合成照片

Part 7
不對稱

人的習慣與行動結果是否也包含了某種觀念的對稱與不對稱？

我讓某位學習者看著某個人的臉跟著畫，從畫畫結果發現了學習者的特別習慣。

實驗1） 在某個實驗中，筆者拿了某人的照片給學習者看，照片中的人物的兩邊下巴明明沒有明顯差異，但是學習者卻把左下巴畫得尖尖斜斜的。

向學習者指出錯誤之後，雖然他也表示同意，但再叫他畫一次的話，又會犯相同的錯誤。

實驗2） 筆者心想會不會是在學習者的觀念裡，有一把決定對稱與非對稱的尺，因此又請三位學習者以我繪畫的圖當作模特兒再畫一遍。

指定畫作

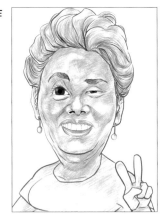

學習者們看著同一名模特兒也能畫出各不相同的諷刺插畫，這讓我很驚訝。

學習者的畫作完成度不高是很正常的事，但是成果的差距這麼大，似乎是跟繪畫實力無關的另一個問題。

或許在每個人的觀念裡，分析畫畫對象的方法都不太一樣吧。

學習者的畫

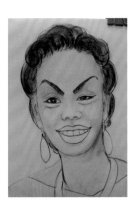
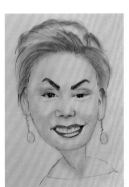
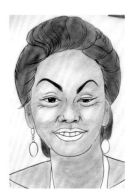

諷刺插
繪製攻略

160

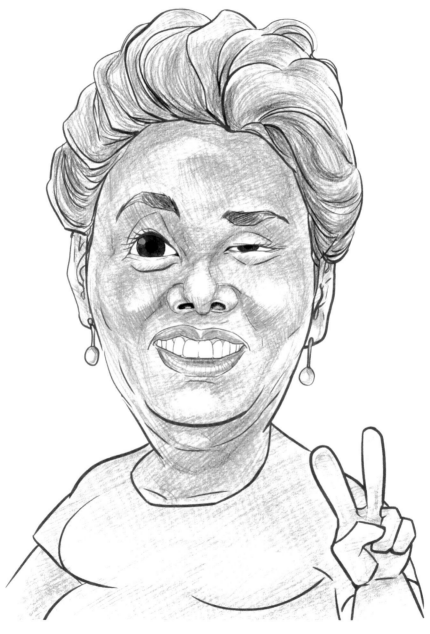

▲ A4法比亞諾，墨筆，色鉛筆

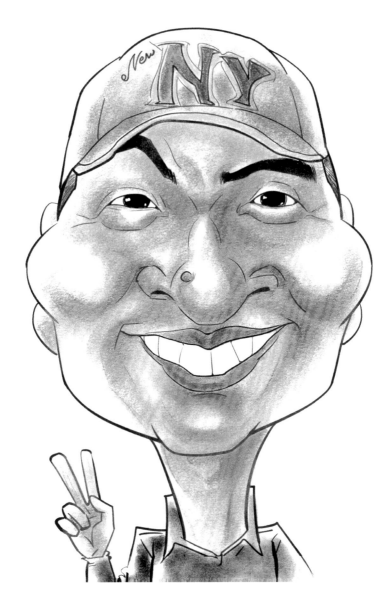

▲ A4法比亞諾，墨筆，色鉛筆

鼻子上的那一點，以及不對稱的眉毛也是很好的諷刺插畫元素。

04 抗拒自己模樣的理由

應該沒有人不照鏡子。

人們每天拿著鏡子端詳自己的臉，有些人會讓自己慢慢改變成心中理想的長相。但是，這之中隱藏了天大的障眼法，很多人都不知道。

忽略鏡中的自己是反過來的人意外地多。

也就是說，很多人習慣了一輩子反過來的自己的面貌。

原來我的臉長這樣？

這是第一次接觸諷刺插畫的人經常脫口而出的話。

雖然有些人是因為不熟悉諷刺插畫，但是很多的衝突都是來自於觀念中的自己跟別人看到的不一樣。

而且照鏡子的時候只會從照起來好看的角度看自己，或是用手機自拍的時候，習慣以「網美」的角度自拍，所以很多人對完成的諷刺插畫感到失望。

> 觀念中的自己 ----- 青春時期最年輕的樣貌
> 鏡子中的自己 ----- 左右相反的自己
> 照片中的自己 ----- 上了年紀以後不想看到
> 別人眼中的自己 ----- 不怎麼樣？
> 理想中的自己 ----- 我是白馬王子或美麗公主

各式各樣的形象便是我們拒絕自己的理由。

照片會如實呈現我們的樣貌，所以討厭看起來顯老的女性會拒絕拍照，或是更喜歡肖像畫、諷刺插畫等人物畫。

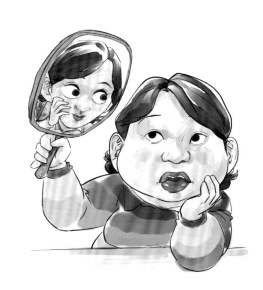

照片不會騙人！

明暗只不過是突顯了歲月，卻無法令我們感到滿意。

諷刺插畫老師的祕訣 07

從不對稱當中獲取靈感吧。

有些模特兒有點難畫成諷刺插畫。

因為這類型的模特兒缺少了可以特別誇大的部分，作為畫家在這種時候真的很傷腦筋。如果遇到這種情況的話，建議觀察看看模特兒的側臉，或是比較看看模特兒說笑時的臉部對稱。

動態線條改變的話，就算是沒有誇張元素的人也會露出某種特徵。

你可能會看到隨著年紀生長的不對稱皺紋、笑起來的時候露出的不對稱法令紋，又或者是臉孔漂亮卻有著格格不入的凌亂牙齒排列。

不對稱是相當棒的諷刺插畫素材。

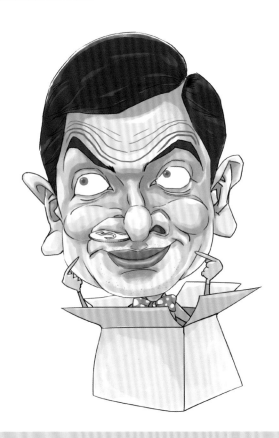

Part

8

線條與色彩、
狀況描寫與材料

手指也是畫筆。

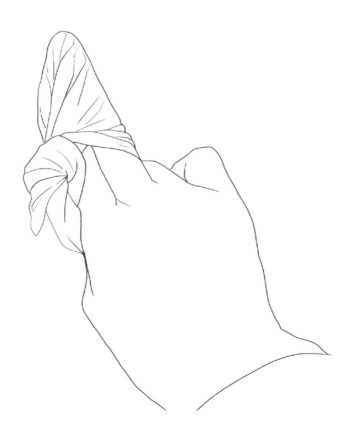

01 筆的線條規則

你可能會覺得：「畫個線條還能有什麼規則？」

拿畫筆或其他工具繪製鉛筆畫定線的時候，通常會用單線收尾，所以一不小心就很容易畫出缺乏強弱感的平淡畫作。以線條組成的畫藉由線條粗細來表現遠近，所以線條粗細的掌控很重要。

線條可以分成外輪廓線和內輪廓線。正如字面上的意思，外輪廓線是指人物外面的線條，內輪廓線則是描繪人物裡面時使用的線條。用說的不太容易理解，還是用圖畫來解釋吧。

我們可以看到臉的外輪廓線被畫粗了，這正是畫外輪廓線的方法。

而臉上的眼、嘴、鼻皺紋等等畫得更細。

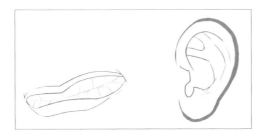

分別來看看嘴巴和耳朵，嘴唇線條更粗，牙齒更細，耳朵也是外圍線條粗，內部線條細。

色彩是利用深淺來表現遠近，而線條則是利用粗細來表現遠近，所以描繪諷刺插畫的時候，要靈活運用線條的強弱。

諷刺插畫
繪製攻略

關於基本色彩

色彩分類

- 無彩色：白色、灰色與黑色，只有明度。
- 有彩色：無彩色之外的所有顏色，具有色相、明度和彩度。

色彩的3種屬性

顏色可以分成3種屬性，分別是色相（hue）、明度（value）和彩度（chroma）。

- **色相**：顏色的名稱。相似的顏色形成一圈，被稱為色環、色輪。

 在某個顏色正對面的顏色叫做補色，補色之間混合後會變成無彩色。

 本書將參考曼塞爾色彩系統，說明基本的10色環。
- **明度**：從白色到黑色，分成11個階段的色彩明暗程度。

 以純白色是10，純黑色是0來看，人類的視覺對明度的反應最敏感。
- **彩度**：顏色的鮮明程度，彩度最高的顏色叫做純色，彩度最低的則叫做濁色。彩度指的是從無彩色0到純色的階段，特徵是不同色相的純色階段都不一樣。

曼塞爾5色環

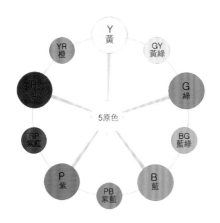

色彩3原色

原色無法再繼續分解成其他顏色，因此被稱為原色。

三原色指的是紅色、藍色和黃色，準確來說是Magenta（洋紅色）、Cyan（青色）與Yellow（黃色）。

以下簡單羅列了筆者常用的工具。

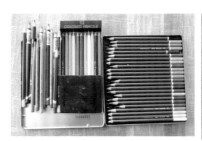

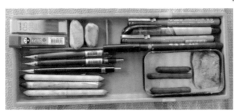

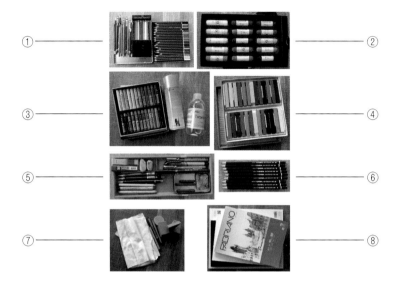

①**各種粉彩鉛筆、油性與水性色鉛筆**：主要在畫底稿或細節的時候使用。

②**軟性粉彩**：質地柔軟，所以使用時要小心斷裂。用棉布搓揉的話，容易顯色。

③**油性粉彩**：不太常用，不過我偶爾會溶成油畫用松節油來畫畫。這跟柱狀粉彩等軟性粉彩不一樣，不太方便搓揉開來。

④**硬式粉彩**：雖然是柱狀粉彩，但質地堅硬，適合繪畫。上色的時候，必須用粉彩擦網或刀子削成粉末再使用。

⑤**各種畫筆、３Ｂ與２Ｂ自動鉛筆、橡皮擦和木炭等等。**

⑥**Ｂ～９Ｂ素描鉛筆**：主要用來畫底稿或鉛筆諷刺插畫。

⑦**棉布、紙擦筆與海綿**：通常用來讓粉彩顯色，經過搓揉呈現質感。

⑧**法比亞諾（Ａ４）用紙**：有米色和白色，想保護眼睛的話建議使用米色，希望顯色乾淨的話則用白色。根據個人喜好使用即可。

繪製諷刺插畫的時候，必須考慮到三個階段。

1）臉部特寫畫

只畫出臉部和簡單的手部，完成速度最快。

2）全身畫

加上全身與簡單的小道具，所以繪畫時間更長，而且還要了解人體的結構或動作。

3）背景與情境

除了全身，連同畫上可以呈現模特兒的職業或興趣等等的小道具。

可以說是難度最高的諷刺插畫。

建議在具備充足的時間與能力時再畫。

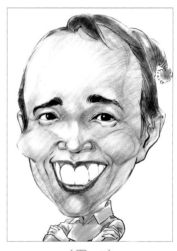

（圖－1）

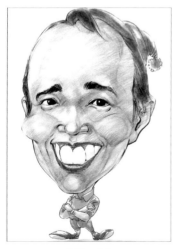

（圖－2）

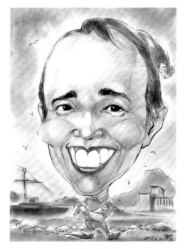

（圖－3）

諷刺插畫
繪製攻略

畫畫看寵物

牠們的眼神也包含了情緒！

房間裡的可愛小狗

▲ 17 cm x 17 cm，300 dpi，鋼筆，電腦水彩

由於小狗或貓咪等寵物會不斷活動，所以很難畫好。

如果想把小狗畫好，建議平常多多速寫。

雖然外出回來還是會把家裡搞得一團亂，害主人忙得不可開交，但是只要看到那雙盯著主人、不懂事的水汪汪眼睛，還是會忍不住微笑。

小狗的眼睛比人類的短，給人一種圓滾滾的感覺，尤其是雙眼間距比人類的寬，所以看起來很可愛。

諷刺插畫
繪製攻略

▲ 21cm x 29.7cm，300 dpi，鋼筆，電腦水彩

說不定哪天我家貓咪會進化，打開冰箱門，取走冰淇淋。

▲ 21 cm x 29.7 cm，300 dpi，鋼筆，電腦水彩

有時候我會想，如果常常陪小狗玩的話，牠說不定會突然跟我説話。

如果小狗會説話的話，會跟我説什麼呢？

諷刺插畫
繪製攻略

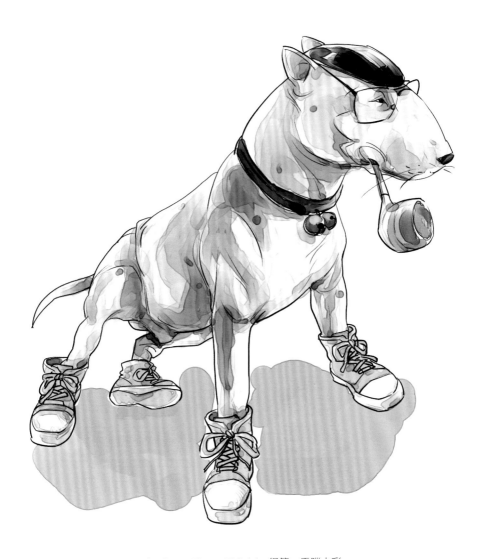

▲ 10 cm x 10 cm，300 dpi，鋼筆，電腦水彩

這是正在抽電子菸的牛頭㹴諷刺插畫。我從網上搜尋到的照片獲得靈感，將其擬人化。

小狗真的很可愛。

不懂事地翻滾玩耍，但如果聽到主人的叫喊，便會用那雙黑黑的眼睛盯著主人。

亂咬室內拖鞋被發現後挨罵的話，牠也會悶悶不樂，彷彿在反省這是不是自己的錯。

有時候，我真的覺得小狗是調皮的孩童。

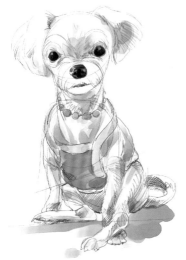

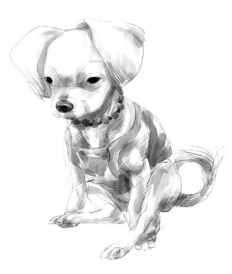

諷刺插畫
繪製攻略

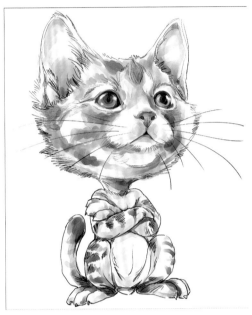

▲ 18 cm x 22 cm，300 dpi，鋼筆，水彩

寵物會透過牠們的眼神向人類說話。
給我食物、抱抱我、不舒服！
透過眼神發出最迫切的信號。

如果帶著愛意回看牠們，說不定哪
天可愛的小狗和貓咪也會對我搭肩
說話。
不對，說不定牠們現在就在說話，
只是我聽不懂而已。

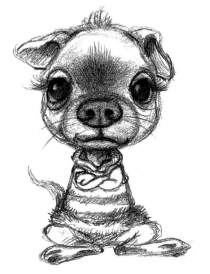

▲ 法比亞諾 10 cm x 12 cm，4B 自動鉛筆

▲ 18 cm x 22 cm，300 dpi，鋼筆，水彩

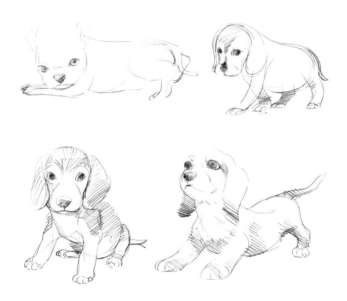

小狗喜歡動來動去,所以非常難畫。

建議先從自己拍的照片或網路上搜尋到的小狗照片著手畫畫看。

速寫的時候,不要一開始就畫得很仔細,先畫出大概的模樣並掌握動態線條。

熟悉之後,可以嘗試描寫一些細節。

謝謝大家閱讀以上跟寵物有關的長文。

諷刺插畫
繪製攻略

Part
10

諷刺插畫之現場作畫，
滿腔熱情！

適應情況，
全力以赴！

Live Caricature！名符其實，意思就是在現場畫諷刺插畫。

諷刺插畫剛剛萌芽的時候，和現在的進行形態很不一樣。

在戶外活動的「街頭畫家」受天氣變化的絕對影響，在現場與模特兒交流，交換對完成畫作的評價，並且與在一旁觀看的觀眾直率地互動。

諷刺插畫畫家的作業不限於現場作畫，請求室內作畫的委託也很多，而室內作畫的形式也很多元。

主要的室內作畫包含手工繪畫和電腦作業等等，與現場作畫相比，可以在十分穩定的作業環境中繪畫。

諷刺插畫的現場作畫場所與方式形形色色，例如不會被取締的文化空間、條件惡劣的路邊、相對好應付天氣變化的節慶攤位、自由市集或使用 iPad 作畫等等，但是現場作畫比室內作畫不穩定，而且很大程度上受限於天氣變化，所以無論是在哪種現場作畫空間畫畫，都會很辛苦。

在夏天海邊現場作畫特別辛苦，虛弱的體力承受不住烈日，在又熱又潮濕的環境下畫畫很不舒服。

紙張會變得軟軟的，粉彩鉛筆也會溶化流出來，所以必須妥善保管畫具，還要戴上墨鏡，保護有如畫家性命的雙眼不照射到紫外線。

那麼，冬天呢？

冬天的工作條件惡劣程度不輸夏天，畫家必須暴露於寒風中。寒風刺骨是畫家們的一大難關。實際上，在冬天作畫太辛苦了，所以很多街頭畫家選擇放棄作畫，進入冬眠期。

在這段時期，畫家的工作場所侷限於場數不多的冬季節慶會場。畫家打開卡式瓦斯暖爐，用紙箱擋風禦寒，一邊把手吹暖一邊作畫。

隨著春天的到來，畫家們從冬眠中甦醒，但是韓國的氣候逐漸轉變為亞熱帶氣候，不曉得畫家們以後的作業環境會變得怎樣。

我認為藝術家可以隨心所欲大展身手的國家才是先進國家。

碰到天氣不穩定的日子，就算撐開遮陽傘也無法安心。

要是突然下雷陣雨，斜斜地打在畫板上的雨水可能會毀掉完成的諷刺插畫。

主要使用墨筆的諷刺插畫家的難關之一便是強風，由於這個工具使用難度高，即使是充分熟練的高手，遭到強風吹襲的話，也很難使用墨筆畫出優良的作品。

實際上，我也發生過畫好的諷刺插畫突然被風吹走，跑到遠處好不容易才把畫拿回來的情況。完成的畫作被雨水搞砸的情況也遇過好幾次。

韓國的氣候異常現象愈來愈嚴重，街頭畫家也會更加辛苦。對此，盡力做好應對的準備才是正解。

就算氣候多變，我們還是要拿出畫家應有的基本心態，做好萬全的準備。

對畫家來說，藝術行為本身就是職業，所以絕對不能做出有損藝術家體面的事情。

偶爾會有人在作畫時間喝酒，任由酒瓶四處滾落或吸菸，這絕對不叫浪漫，只不過是無法適應變化的時代的幼稚行為罷了。

稱讚可以讓大象翩翩起舞；反之，指責與嘲笑也會讓大象無力癱坐。

不是在穩定的室內環境中作畫，而是在現場進行的作畫也帶有表演的性質，所以總是會有許多人圍觀。

畫家專注作畫的同時，耳朵也是打開來的，所以對周圍傳來的聲音反應十分敏感。

愈是缺乏現場作畫經驗的畫家，愈難適應現場的氣氛，無法百分之百發揮個人的實力，因為不佳的成果而受到很大的內心創傷。

就連頂尖歌手也會在唱現場的時候緊張，或許這種想要對自己的職業盡忠的本能，更加突顯了我們的人性。

掌控現場的氣氛，好好適應的話，反而可能會發揮超出預期的實力，聽到客人的正面回饋，還能收到不常有的小費。作為一名畫家，有客人賞識自己的畫作的時候，就是最有意義的一刻。

諷刺插畫
繪製攻略

雖然不是筆者的親身經歷，但我在諷刺插畫的作畫現場目睹了一件事。

某位小姐在我認識的諷刺插畫前輩攤位前猶豫不決，最後走到面前，委託他畫諷刺插畫。

前輩開心迎客，但這位客人的臉有點小問題。

這位小姐的顴骨比普通人大，就算直接照畫上去也會是很有趣的作畫元素。前輩事後跟我說他當時其實挺煩惱的。

煩惱了一會後，前輩拿起鉛筆，在短時間裡作畫。

問題是這位小姐的反應。基於現場作畫的特殊性，比起畫家對畫畫所投入的時間，模特兒客人的態度、人格和對諷刺插畫的理解程度等等，很快就能從對方的這些反應之中看出端倪。

當然畫家的失誤與否和能力也會影響到客人的反應。

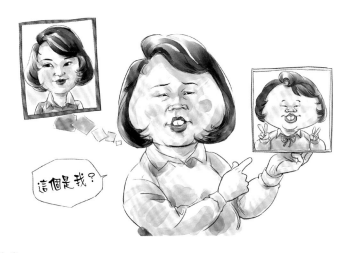

這個是我？？？

這位小姐在前輩畫家面前，拿起畫作，搖搖頭，擺出拒絕的姿勢，彷彿她看到的是別人，然後淚眼汪汪地跑走了。

她丟下就走的那句話整天都在攤位縈繞，讓前輩和我十分沉重。

「你不是畫家嗎？那你可以把我的內在也畫出來，而不是只畫出我的外表啊！」

那天的目擊經驗對我的衝擊很大,感覺自己不久之後也會遇到。

我何時才有辦法把人的內在也畫出來呢……

在前輩的攤位碰到的衝擊事件,不曉得何時也會發生在我身上的不安感烙印在我心底。很不幸地,沒過多久我也遇到了。

我和其他兩位畫家同事,三人一起在忠清南道的某個節慶上作畫,而我遇到了某個中年男子客人。

一身綠色夾克與牛仔褲,而且還留著八字鬍!我暗暗稱快,這是畫一幅好諷刺插畫的機會。

而且客人可能喝了一杯,臉頰泛紅,一邊坐下來一邊請我替他畫有趣的諷刺插畫。因此我認為這位客人很清楚諷刺插畫的意義,所以開心地一揮而就。

現場作畫當天的狀態調節十分重要,不同的客人當模特兒,畫作內容和品質也不一樣。

我的這位客人瘦骨如柴,有些許的鬍子,下巴和顴骨則比較凸,是屬於形象耿直的類型。這種臉型只要依樣去畫,就能呈現個性強烈的諷刺插畫。

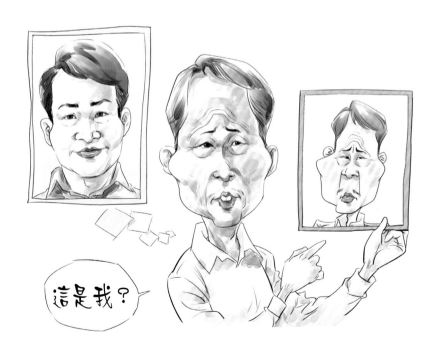

問題是，我基於客人的臉又添加了誇大的部分，以符合諷刺插畫的宗旨。

這位面色紅潤，有鬍子的客人收下畫作之後，忽然沉默下來。跟我所期待的歡呼聲相反，那位客人一橫一豎，直接把畫作撕爛了。

這畫面太衝擊了。

現場頓時變得愁雲慘霧，陷入恐慌的我連作畫費用都婉拒了。

這是最糟糕的情況，再怎麼兇的客人也不曾因為對畫作不滿意，就在畫家面前撕畫。

問題果然出在他的顴骨。

好好畫！全力以赴吧！努力畫出值得珍藏的畫！
這是我每次去現場畫諷刺插畫的時候，替自己打氣的口號。

筆者曾在江原道鳳凰雪上公園畫畫將近九個月，想跟各位分享一則逸事。江原道的夏天極為炎熱，但是筆者身處深山內，白天有樹蔭的話，倒也沒那麼熱。

坐在攤位裡，從山谷吹下來的涼風足以讓指尖與肺部感受到刺激的快感，這是我畢生難忘的回憶。

我主要從六點一直專心作業到深夜十二點，在涼爽的夜晚作畫真的很舒服。

某個夏夜，突然有一位看起來精明幹練的老奶奶出現在我的攤位。

因為還有兩位短髮客人在，所以老奶奶排在他們後面，而在這段時間又來了一位客人。

但是前面的客人離開後，老奶奶竟然把順序讓給晚來的客人！我總是遇到要我盡快畫好的客人，所以覺得很意外。

輪到老奶奶的時候，我問她為什麼要那麼做，於是她開始說起年輕時的蜜月旅行。

旅途中夫妻倆去了法國的著名景點蒙馬特山丘，打算畫諷刺插畫當作紀念的妻子在畫家面前坐下。

問題是丈夫等不下去，催促她快走，畫作都還沒完成就被丈夫帶去別的地方了。旅行結束後，在飛機上的兩人一句話都沒有說。之後夫妻倆吵架時，那個問題成為了老奶奶的武器，立下讓她永遠占上風的功勞。

她笑著說，年輕時未能畫完的那張諷刺插畫，變成了一輩子釘在心上的釘子，剛好發現我在這裡，所以今天一定要畫完再走。

我問怎麼不跟老爺爺一起來畫，老奶奶豪爽大笑，說怕在法國發生的事會重演，所以就一個人過來了。

每次在現場遇到要我快點完成諷刺插畫的客人，我就會笑著想起那位老奶奶。

諷刺插畫的包容性很強，所以從快速地畫個大概，再到仔細描繪等等，作業內容十分多元，但是一味地求快絕對不是諷刺插畫的主要目的。

諷刺插畫現場作畫 1

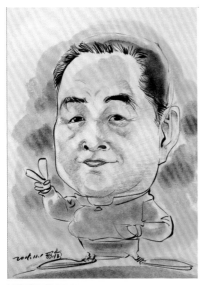

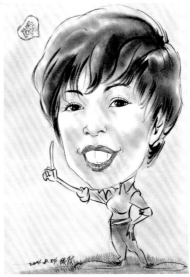

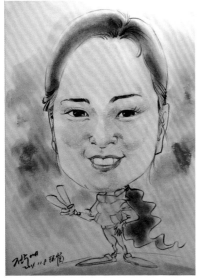

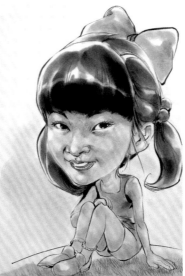

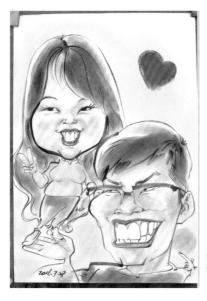
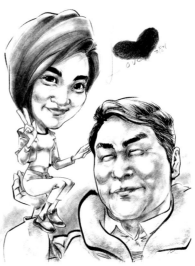

根據現場作畫當下的情況，每張諷刺插畫的品質差異頗大，如果遇到姿勢比較沉穩，個性從容的客人，就能畫出更好的畫作。事先想好幾個特別姿勢來畫也不錯，也可以根據情況只畫出模特兒的臉，或是根據模特兒的喜好或職業去畫。

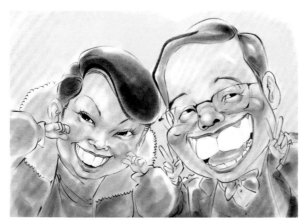

筆者喜歡豎版的畫，所以大部分的畫都是豎直的。但如果碰到兩人以上或臉部不太容易排版的情況，我也會改成橫的畫畫看。

對諷刺插畫來說，符合氣氛的台詞或本人的簽名放置空間也要妥善處理。這幅我使用了黃色進行明亮的打底。

諷刺插畫
繪製攻略

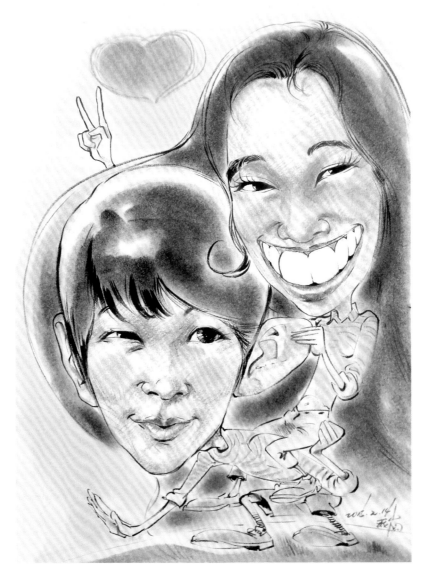

▲ A4法比亞諾，墨筆，粉彩，粉彩鉛筆，色鉛筆

家族諷刺插畫

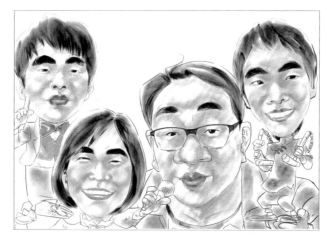

▲ A3法比亞諾，墨筆，粉彩，粉彩鉛筆

諷刺插畫的現場作畫很難只靠滿腔熱情持續下去。

偶爾也會有一幅畫都沒得畫的「落空」日子。

上面這幅畫也是在流淌著那種氣氛的某天受委託創作的畫。

很開心能像這樣看著事先拍好的照片，擁有充分的時間花幾個小時慢慢畫，仔細地表現諷刺插畫的特徵。

對街頭畫家來說，一幅畫是解決當天食宿的最低收入，所以無比重要。

雖然筆者除了街頭藝術表演之外，還身兼其他工作，但是到戶外畫諷刺插畫的心情也是一樣的。

在現場誠心誠意作畫的話，這樣的緣分時不時也能帶來其他委託，並不是一次性畫完就沒了，所以我總是全力以赴地面對委託。

沉浸在諷刺插畫中，憑藉熱情專注於自己的世界是一件美好的事情，那股熱情會化為喜悅報答給自己。

把完成的作品交給客人的時候，幸好客人做出滿意的反應，我很高興自己的藝術行為可以滿足他人。

諷刺插畫
繪製攻略

附錄

創作經歷

一切都在改變，
像水那般流逝，
像輪子般滾動。

微小卻偉大的事物！

諷刺插畫展覽會

我曾以四十名村民為對象繪製了團體諷刺插畫，

本書刊登了其中十四人的畫作。

在了解個人職業、喜好和興趣之後，再畫上與之相符的小道具，像這樣通常畫一個人需要十五至二十分鐘的作業時間。

我大概花了兩天的時間，比較難描繪的部分以拍照為輔，而作業期間的氣候條件佳，氣氛又友好，所以我畫得很自在。

畫具則是使用了我熟悉的墨筆、粉彩、粉彩鉛筆和色鉛筆等等。

誠摯邀請您參加諷刺插畫展覽會。

諷刺插畫展覽會 1

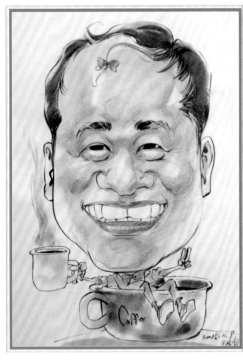
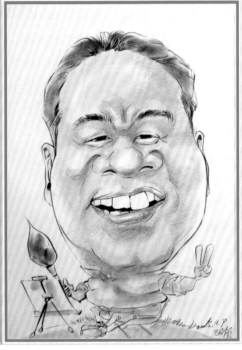

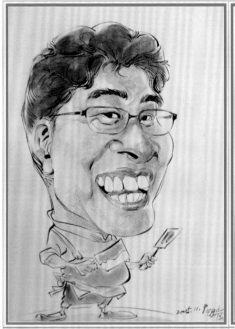
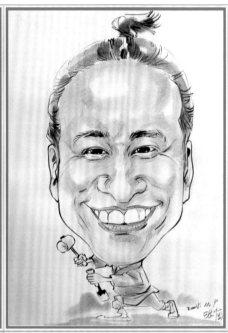
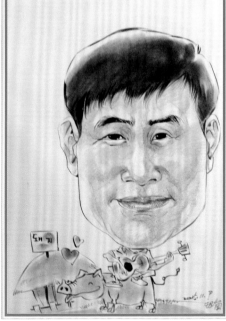
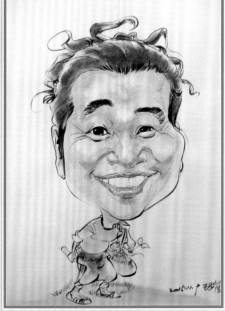

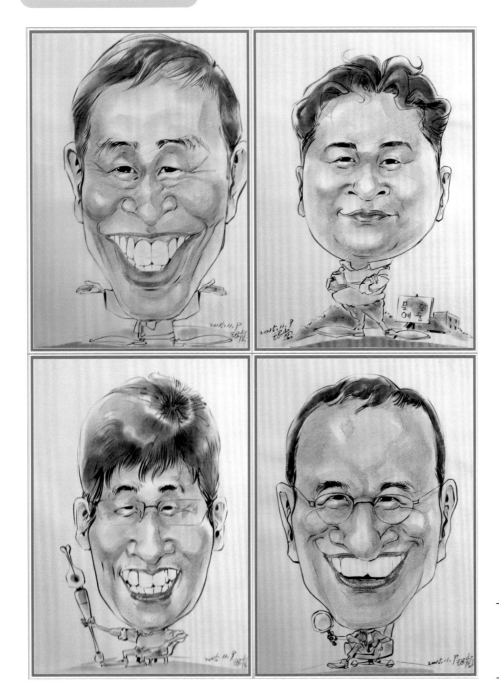

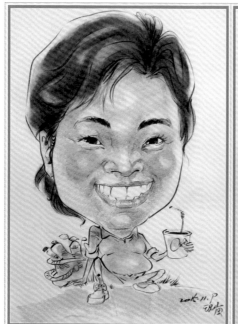
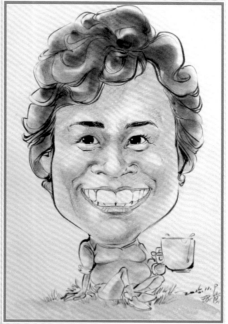
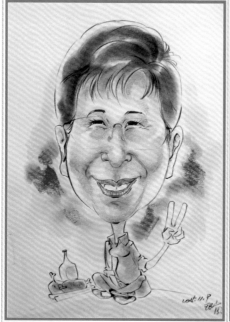
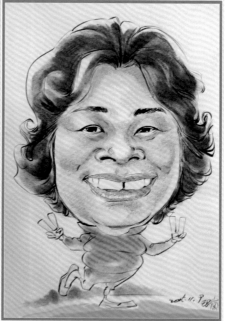

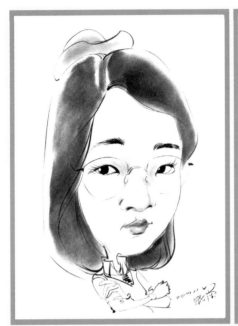
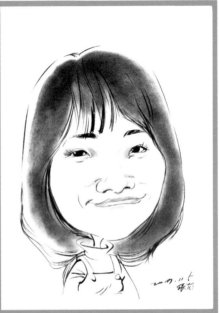
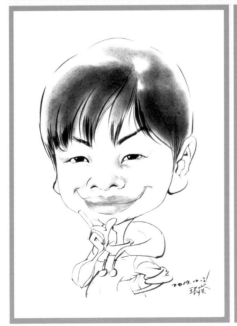
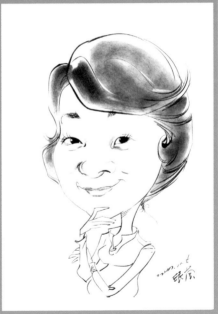

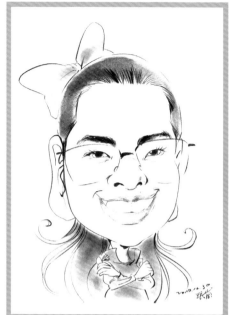
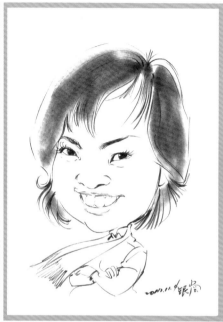
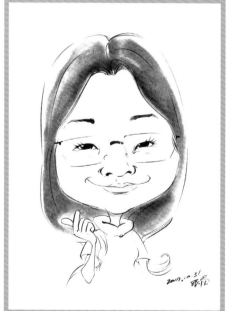
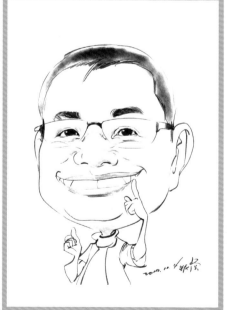

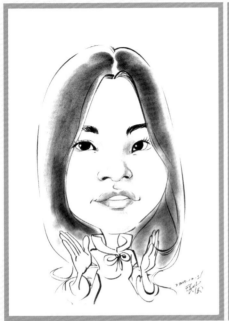

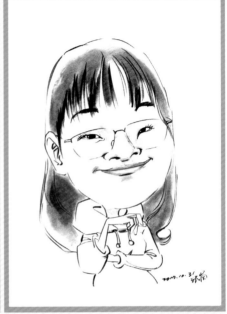

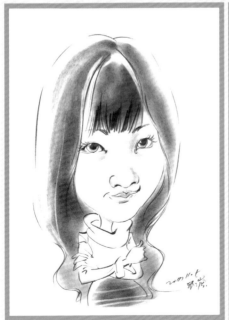

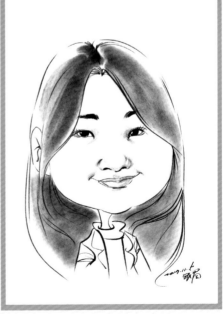

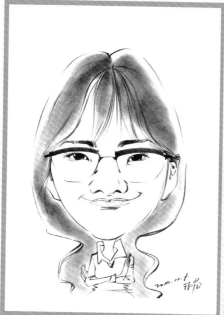
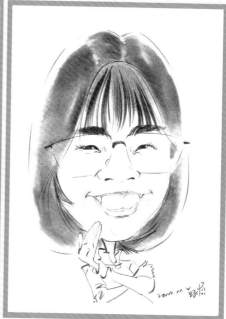
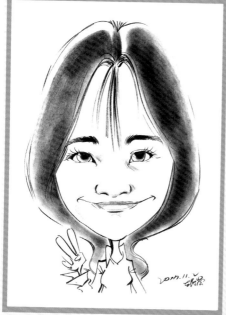
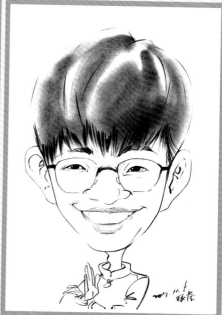

作品活動

基於放送大學報刊的特殊性，畫中安排了許多政治元素，所有內容都要配合學校課業或學生課程，所以漫畫評論特有的一針見血可能稍嫌不足。

指導制度「一下」改善了。

不愧是放送大學！

恭喜舉行婚禮～！

最棒的安全系統

增刪指導

如果想競選學生會長的話？

※指首爾、延世、高麗、放送大學

諷刺插畫
繪製攻略

李賢浩教授曾擔任過韓國EBS-FM廣播節目的新手主持人，《容易搞錯的英文》（暫譯）一書由他執筆，WONBOOKS出版社發行。

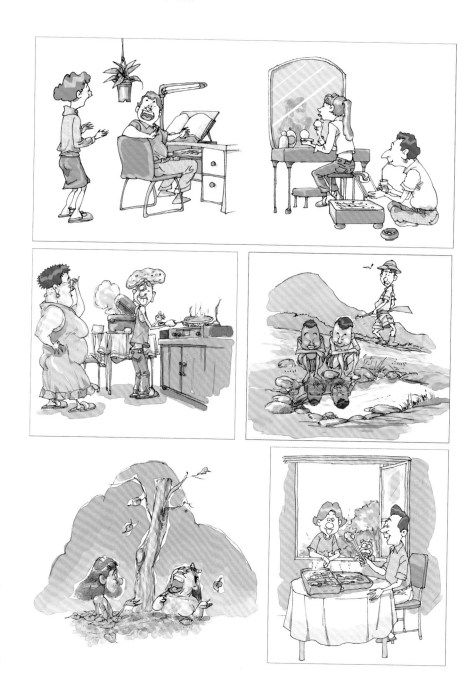

刊登於農協報社的《兒童樂園》部分童話故事。

DHBOOK出版社發行的漢字教科書提案作品之一。

DHBOOK出版社發行的《世界童話精選60篇》中的一部分。構圖與常識在童話世界裡可能會被無視或整個顛倒過來。

海水由下往上流，日月交換照耀大地，地球也有可能是四邊形的。

HYEONAMSA 出版的《法布爾昆蟲記》全十冊中的一部分，最初由已故金振一先生將法文翻譯成韓文的巨作。

諷刺插畫
繪製攻略

愛因斯坦博士曾經預言,如果地球上的蜜蜂都消失的話,人類很快也會滅亡,所以當我看到蜜蜂數量漸漸減少的新聞就會擔憂。希望這是個蜜蜂可以勤奮工作的世界啊。

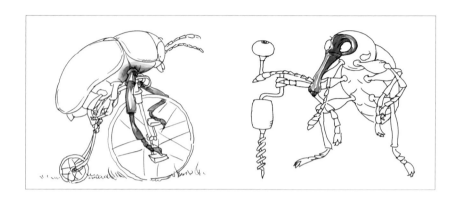

《法布爾昆蟲記》的插畫我畫了四年之久。

我花了相當多的時間與昆蟲對話，真的是法布爾的昆蟲記啊。

但也很有意義，我變得更加理解昆蟲，看待昆蟲的視角也變了。

我發現原本覺得很噁心的昆蟲和昆蟲卵有自己的一套規律、科學和藝術，以及牠們是如何激烈地與大自然抗爭。

靠一張照片資料就要完成3D畫面並不容易，而要把昆蟲擬人化更是困難。

繪製《法布爾昆蟲記》的時候，我也使用了很多聯想技法。

在描繪前腿長的昆蟲時，我先是想像了前輪很大的初代腳踏車，再從中獲得靈感。在描繪很會穿洞的昆蟲時，我想到了鑽子，再把獲得的靈感應用到繪畫上。

諷刺插畫
繪製攻略

沒錯！而且老師學習漢學，皈依佛教，所以不適合喝酒。

葡萄酒在高宗時期就從西方流入。

哦！

接觸到近代化的文物產物，而西方的葡萄酒被引進。

法國大文豪維克多‧雨果曾如此讚頌葡萄酒：「水是神創造的，但葡萄酒卻是人類創造的。」

在希臘羅馬神話中，葡萄酒也被描寫成神聖的酒。

沒錯！所以我要把神聖的葡萄酒獻給心愛的人。

諷刺插畫
繪製攻略

208

關於冰冷食物的有趣故事

我家孩子五歲了，但是從三歲開始患有夢遊症。

精神科的治療也沒效，可以幫我們看看嗎？

請問她平常是不是很愛吃冰的？

她完全不吃飯，所以我們餵她吃冰淇淋，想說至少要讓她吸收到牛奶。我家冷凍庫放了各種冰淇淋。

哎呀，請不要再讓她吃冰淇淋了，冷凍庫裡的也要全部清掉。

三天後我家孩子睡得很安穩，難得都沒有夢遊。

冰冷食物有時候會讓神經過度亢奮，睡覺的時候仍然沒有平復，所以才會出現夢遊的症狀，您千萬別再讓小孩子吃冰的了。

※改編自閑山島歌

諷刺插畫
繪製攻略

▲ A4漫畫原稿紙，藝術筆0.3mm、0.5mm

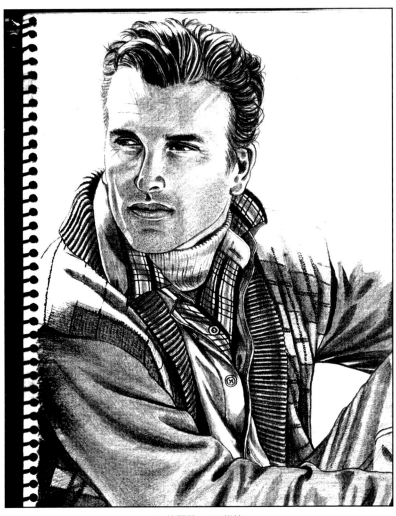

▲ 練習簿，HB鉛筆

平常有空的時候，就拿出隨身攜帶的練習簿像這樣畫畫看也不錯。不分材料和畫具，拿起適合當下情況的東西畫看。無論是地板、手掌、素描本、手機、電腦、HB鉛筆、紙擦筆或木炭，隨意畫畫看，任何材料或畫具都有各自的好玩之處。

諷刺插畫
繪製攻略

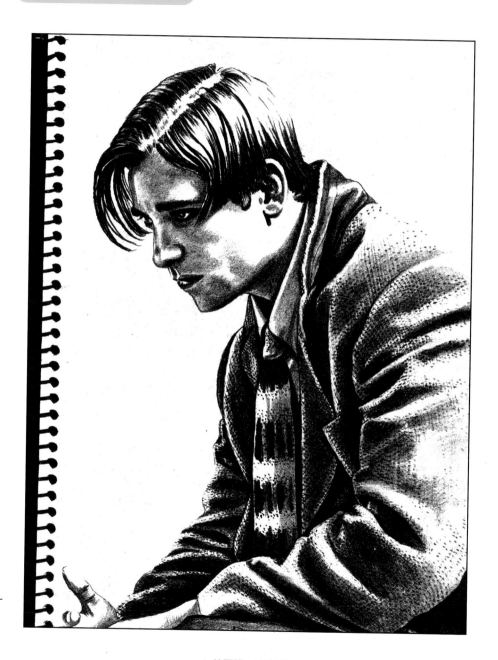

▲ 練習簿，HB 鉛筆

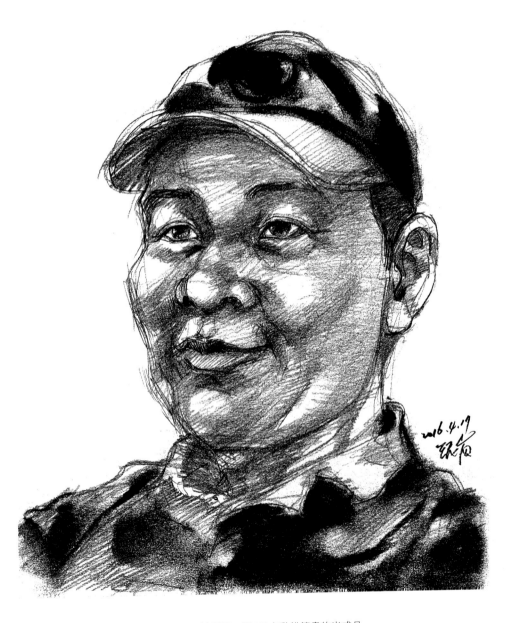

▲ 練習簿，用3B自動鉛筆畫的半成品

TodayBooks 出版社發行的《重新了解偉大的趣聞軼事》部分插畫。

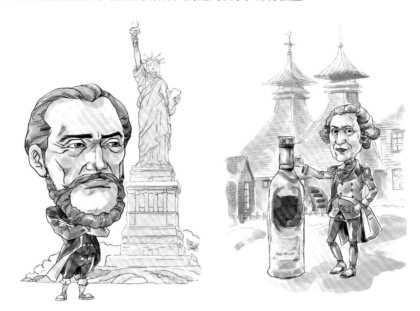

第一幅插畫是法國雕塑家巴托爾迪（一八三四至一九〇四年）所雕刻的自由女神像。

巴托爾迪說看到埃及的巨大法老後得到了靈感，將其應用在自由女神像上。

這尊巨大的女神像原形是誰呢？

巴托爾迪表示苦惱後，決定使用自己的母親作為模特兒。

因為母親才是所有人類的故鄉、和平的象徵。

第二幅插畫是成功引領美國獨立戰爭，被稱為美國國父的喬治·華盛頓（一七三二至一七九九年）將軍。

華盛頓將軍當上總統後，碰到因威士忌酒稅引起的威士忌暴亂（一七九一至一七九四年），但是他運用智慧鎮壓了暴亂，退休後也曾建設威士忌蒸餾廠，與威士忌有一段很深的緣分。

插畫所使用的圖畫就算分類成諷刺插畫，也沒有類型分類上的衝突。

本來我畫的是黑白圖，但是在本書中以彩色的方式呈現。

由此可知諷刺插畫、漫畫、漫畫評論和插畫等畫畫類型的關聯性很高，只是根據呈現的情況和商業構圖來分類而已。

放下鉛筆

感謝各位讀者看完這長篇文字與尚有不足之處的畫作。

先前曾向本書出現的真人模特兒取得同意，我想在此誠心感謝所有同意我使用肖像權的人。

此外，雖然在本書附錄〈作品活動〉篇出現的畫作都有附上出處，但我想重新整理一遍。

- 放送大學漫畫評論／韓國國立放送通信大學報刊
- 《容易搞錯的英文》／WONBOOKS 出版社
- 《兒童樂園》／農協報社
- 教科書插畫、童話／DHBOOK 出版社
- 《法布爾昆蟲記》／HYEONAMSA 出版社
- 釋王寺報
- 網路新聞平台 Hantoday
- 網路新聞平台 YCN 永宗市民新聞
- 攤商的文化
- （股份有限公司）Yeskin 出版社
- 《重新了解偉大的趣聞軼事》／TodayBooks 出版社

雖然我已盡力做到做好，但實在很抱歉未能給讀者帶來更多、更好的畫作，所以就此擱筆。

感謝您的閱讀與欣賞。

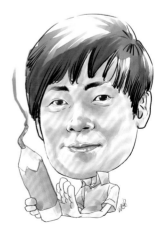

筆者 鄭琇日

諷刺插畫
繪製攻略

諷刺插畫繪製攻略

出　　　　版／楓書坊文化出版社

地　　　　址／新北市板橋區信義路163巷3號10樓

郵 政 劃 撥／19907596　楓書坊文化出版社

網　　　　址／www.maplebook.com.tw

電　　　　話／02-2957-6096

傳　　　　真／02-2957-6435

作　　　　者／鄭琇日

翻　　　　譯／林芳如

責 任 編 輯／王綺

內 文 排 版／洪浩剛

港 澳 經 銷／泛華發行代理有限公司

定　　　　價／420元

出 版 日 期／2022年2月

國家圖書館出版品預行編目資料

諷刺插畫繪製攻略 ／ 鄭琇日作；林芳如翻譯.
-- 初版. -- 新北市：楓書坊文化出版社，
2022.02　面；　公分

ISBN 978-986-377-748-9（平裝）

1.CST: 插畫 2.CST: 人物畫 3.CST: 諷刺畫
4.CST: 繪畫技法

947.45　　　　　　　110020907